A LIFE
W/
FLOWERS

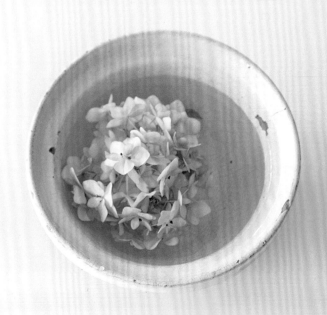

A LIFE

W/

FLOWERS

為你的日常插花吧！

18組生活家的花事設計

平井かずみ◎著

Preface
前言

前陣子受邀到朋友家中參加餐會時，
我選擇了適合那位朋友家的花草作為伴手禮。
就像是「出差插花」一樣，
而通常這麼作，對方都會很開心，我也會很高興。
說出這件事之後，就接到《天然生活》雜誌的企劃，
內容是由我去訪問21個人，同時進行花藝裝飾。
而這次所訪問的人們，有平常就會一起吃飯的朋友、
會一起旅行的好朋友、一直很仰慕的夫妻檔、
也有想要藉此機會好好拜訪的人。
在親身訪談的時候，會漸漸看見這些人的生活方式，
從如何利用時間、重視的事情到喜歡的顏色……
而令我意外的是，有位我拜訪過幾次，且以為會每天插花的朋友，
但其實幾乎不會在室內裝飾花草。
在這種情況下，我決定先透過他喜歡的料理來作連結，
進而建議生活中的花藝裝飾。
而每天在家工作的人，我則會建議在抬頭可見的視線範圍內，
裝飾能和緩心情、使人「不自覺心情變好」的花作。
而對於忙碌的人來說，我則會希望
對方能將花藝裝飾變成一種生活習慣，而不需要刻意去思考。

早上醒來在洗手間洗完臉後，就替花換水，

整理擦拭，順便掃地，想呈現這樣的日常感。

在本書中，也都是借用對方的器具作為花器，

而不可思議的是，即使在一般的器皿中單單加一朵花，

那朵花就會令人驚訝地融入空間當中，變成生活的一部分。

只要使用對方家中的器具，作品也會有對方的風格，

這也是我的新發現。

每個訪問對象我都會問一個相同的問題，

那就是：「你喜歡什麼花呢？」

剛開始嘗試時，可以先在生活中裝飾一朵自己喜歡的花，

這或許是個不錯的方法。

如果透過這本書，你能夠發現「適合你生活的花」，

那將會是件令我感到開心的事情。

平井かずみ

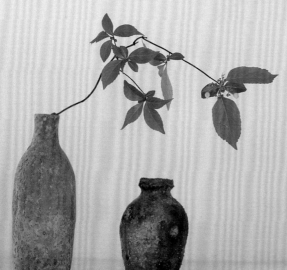
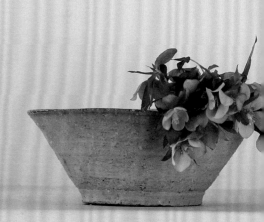

2 ／ 前言

6 ／ 訪問石村由起子（胡桃木負責人）
以花來營造生活中的風景

18 ／ 伊藤まさこ
生活風格設計師

24 ／ 引田かおり
引田ターセン
Gallery fève
Dans Dix ans負責人

32 ／ 郡司慶子
郡司庸久
陶藝家

40 ／ 冷水希三子
餐飲搭配師

48 ／ おさだゆかり
SPOONFUL負責人

56 ／ 與花草對話
——在雅姬家宅中進行花藝裝飾

60 ／ 後藤由紀子
hal店主

68 / 黑田益朗　平面設計師
黑田トモコ　alice daisy rose負責人

76 / 福田春美　品牌總監

82 / 野村友里　餐飲總監

88 / 與玫瑰一起生活
　　──贈送給香菜子、一田憲子、星谷菜々玫瑰所帶來的愉悅

94 / 小堀紀代美　LIKE LIKE KITCHEN負責人

102 / オガワジュンイチ　治療師／草藥師

110 / 石井佳苗　居家風格設計師

118 / 花與料理
　　──渡辺有子的成人社團活動

122 / 花名索引

124 / 花材照顧＆處理

126 / 參與本書的生活家們

A LIFE W/ FLOWERS

at
YUKIKO ISHIMURA

以花來營造
生活中的風景

石村由紀子說，花是日常生活中不可或缺的。
當平井到她家拜訪，同時進行了花藝裝飾。
透過這樣的行動，能夠重新看見
平井對於花藝的想法及重視。

Visiting the place of Yukiko Ishimura,
in one day that the green and flowers were shining.

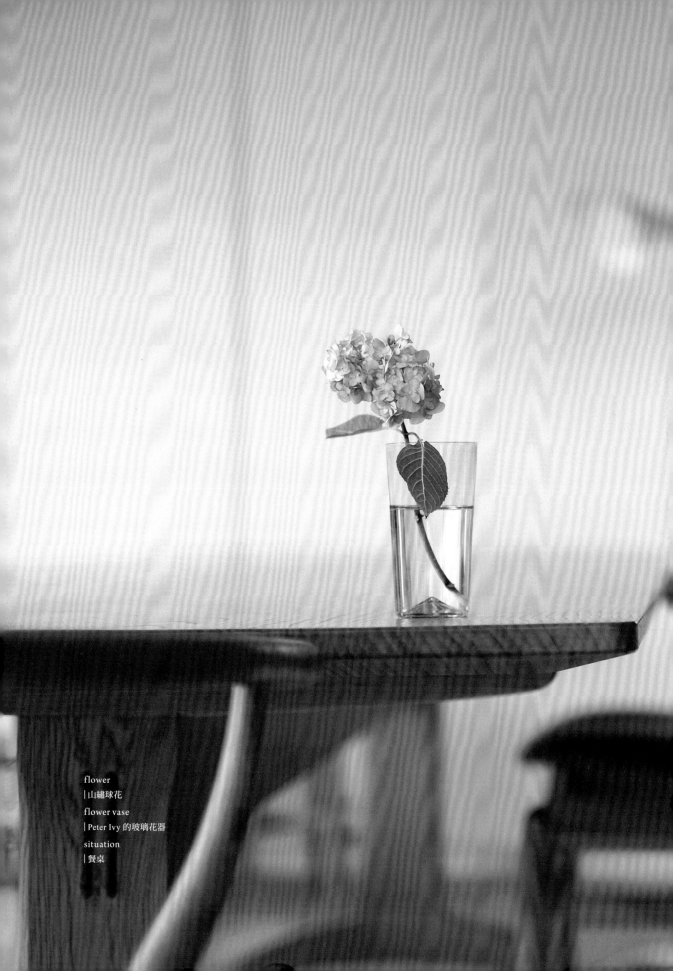

flower
|山繡球花
flower vase
|Peter Ivy 的玻璃花器
situation
|餐桌

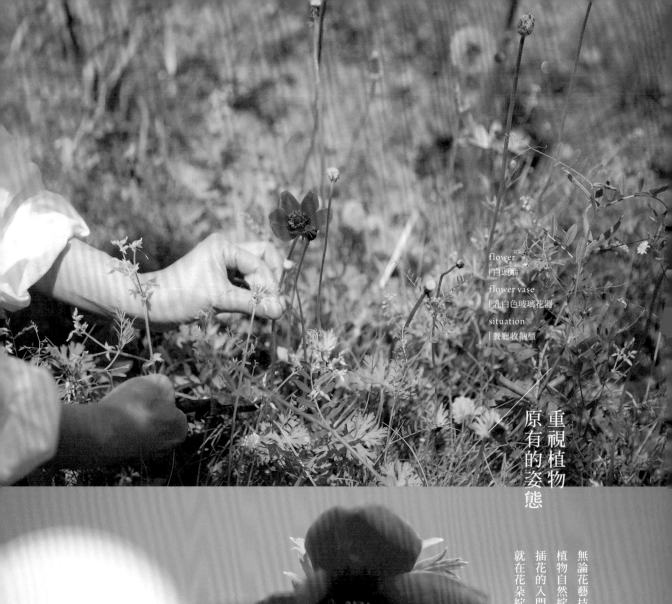

flower
｜白頭翁
flower vase
｜乳白色玻璃花器
situation
｜饗廳收納櫃

重視植物
原有的姿態

無論花藝技巧多麼熟練，
植物自然綻放的姿態是最美的。
插花的入門，
就在花朵綻放的姿態當中。

flower
|鐵線蓮（Wesselton）
flower vase
|辻和美的玻璃水瓶
situation
|窗邊的桌上

感受
光線＆風

從窗戶射入的光線
溫柔地包覆著花色。
風一吹，彷彿竊竊私語般，花影搖動。
是光線與風，成就了花作。

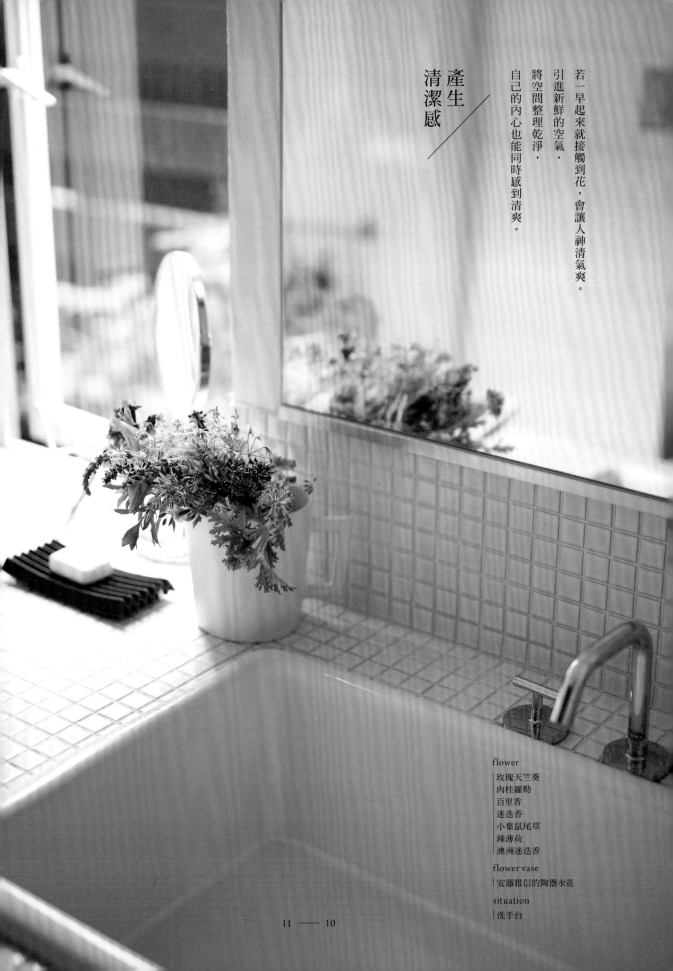

產生
清潔感

若一早起來就接觸到花，會讓人神清氣爽。
引進新鮮的空氣，
將空間整理乾淨，
自己的內心也能同時感到清爽。

flower
玫瑰天竺葵
肉桂羅勒
百里香
迷迭香
小葉鼠尾草
辣薄荷
澳洲迷迭香

flower vase
安藤雅信的陶器水壺

situation
洗手台

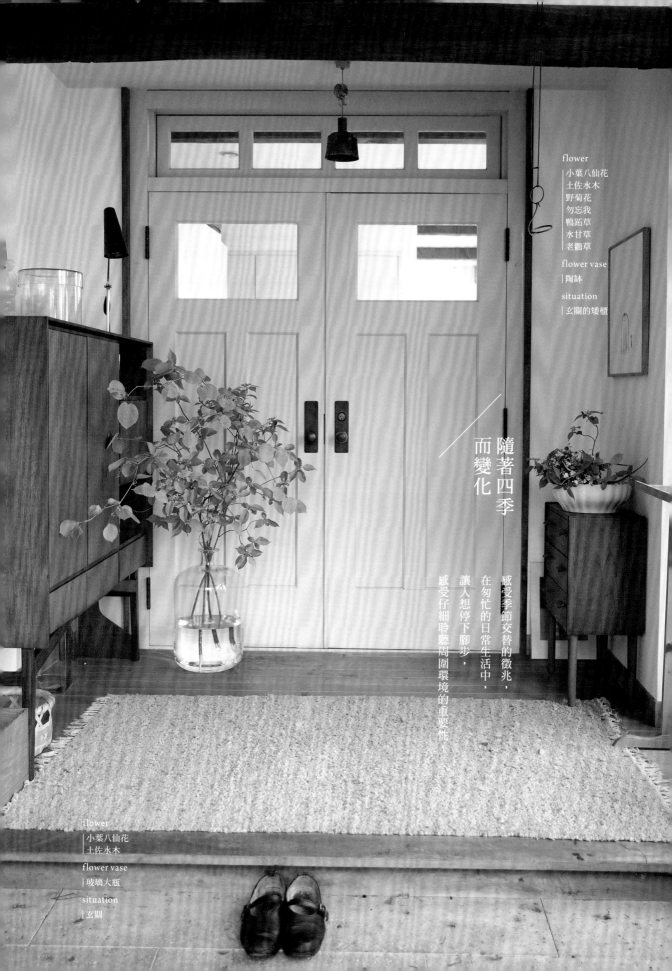

flower
小葉八仙花
土佐水木
野菊花
勿忘我
鴨跖草
水甘草
老鶴草

flower vase
陶缽

situation
玄關的矮櫃

隨著四季
而變化

感受季節交替的徵兆，
在匆忙的日常生活中，
讓人想停下腳步，
感受仔細聆聽周圍環境的重要性。

flower
小葉八仙花
土佐水木

flower vase
玻璃大瓶

situation
玄關

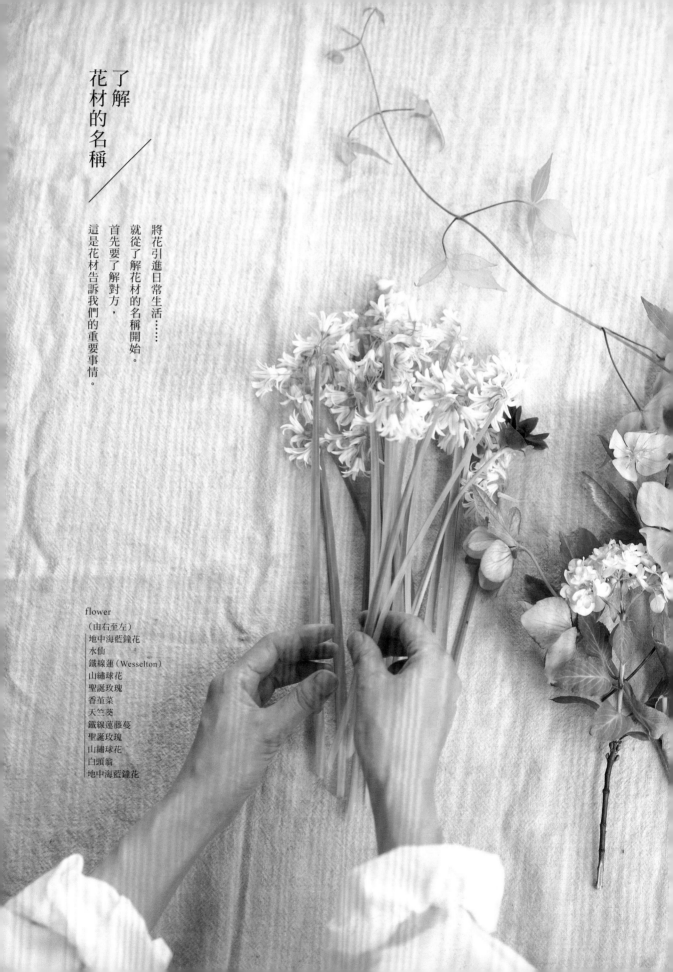

了解
花材的名稱

將花引進日常生活……
就從了解花材的名稱開始。
首先要了解對方，
這是花材告訴我們的重要事情。

flower
（由右至左）
地中海藍鐘花
水仙
鐵線蓮（Wesselton）
山繡球花
聖誕玫瑰
香菫菜
天竺葵
鐵線蓮藤蔓
聖誕玫瑰
山繡球花
白頭翁
地中海藍鐘花

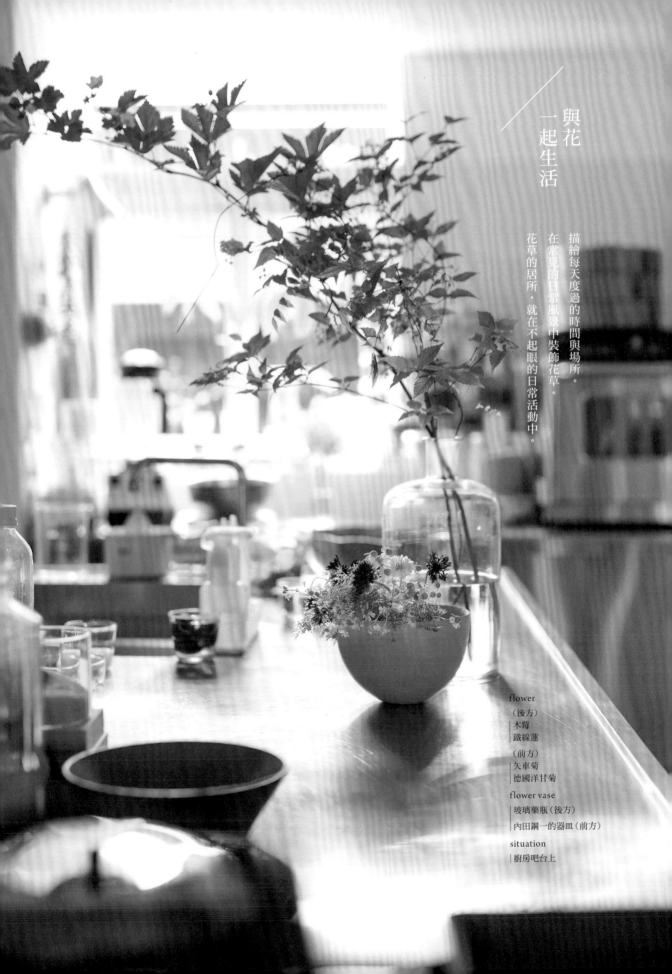

與花
一起生活

描繪每天度過的時間與場所。
在常見的日常風景中裝飾花草。
花草的居所，就在不起眼的日常活動中。

flower
（後方）
木莓
鐵線蓮
（前方）
矢車菊
德國洋甘菊
flower vase
玻璃藥瓶（後方）
內田鋼一的器皿（前方）
situation
廚房吧台上

flower
地中海藍鐘花
鐵線蓮的藤蔓

flower vase
古董玻璃杯

situation
餐桌

生活的本質

不管是有好事發生，
還是沒特別事情的日子，
都可以插上一朵花。
因為花草都能陪伴
有著不同心情的你。

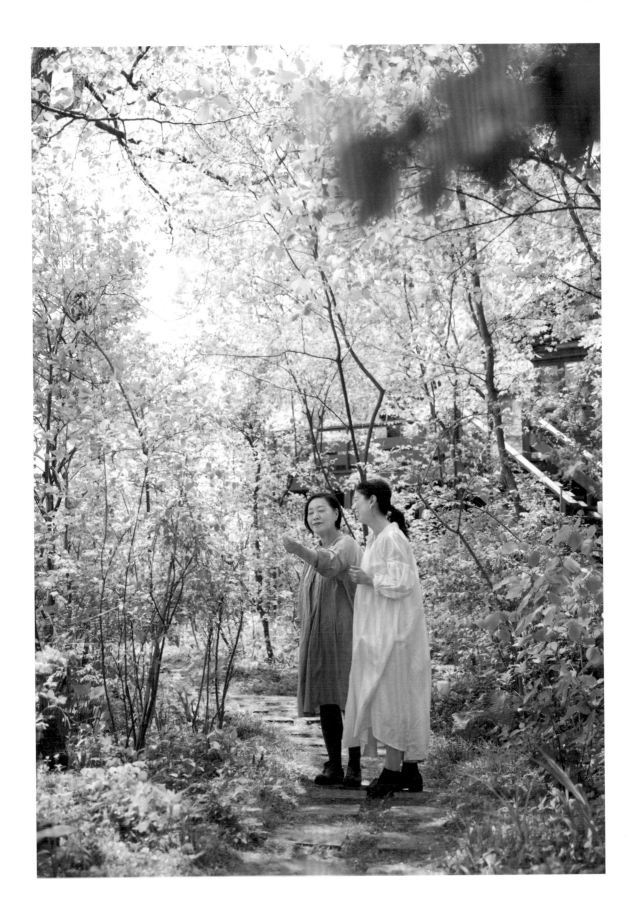

在新綠的春天，訪問奈良的石村由起子

平井說：「水甘草在這裡開花了。」石村便回答：「這個鴨跖草也很可愛吧！」

石村目前經營著「胡桃木」、「秋篠之森」等高人氣的店家，據說開始的契機都與花有關。

「還是專職主婦時，每天經過的路上有著老建築，而庭院中則有繡球花美麗地盛開著，當時心想著『希望可以拿到一枝花』而踏了進去，看見的就是現在『胡桃木』的建物。而『秋篠之森』則是以自己選的樹木與草木，和同事一株一株種起來的。」

這次是拜訪其自家住宅，以在庭院中摘下的花草來進行裝飾。

「我們都喜歡清爽新鮮的山間野草與果樹。更重要的是，我們喜歡自己栽種植物。正因為如此，才能發現某些花的姿態。這次我問了她對於植物的想法，而最令我高興的，就是她能與我有共通的想法。」平井說。

據說石村從小時候，便與祖母一起生活了很長的時間。

「擅長廚藝的祖母會對我說：『由起子，去採一些檸檬來。』所以說我以前的工作就是去採集植物。」

現在忙著店面經營，也會訪問各地的創作者，還有街區營造與商品開發等工作，每天都忙碌地在日本各地來回奔波。考量石村的生活形態，平井選擇在她會停留最多時間的廚房、洗手間、玄關等日常生活場所中，進行花藝裝飾。

「從花朵中可以獲得面對明天的力量。」石村說。

在兩人的眼中，似乎映照著這些小型花作中的花草，至今所經歷的生命軌跡。

石村由起子（いしらむ ゆきこ）胡桃木負責人

在奈良經營咖啡與雜貨複合式店面「胡桃木」、餐廳與畫廊複合式空間「秋篠之森」。2015年在奈良町開設「鹿之舟」，於東京白金台開設「時間之森LIVRER」。http://www.kuruminoki.co.jp/

MASAKO ITO

伊藤まさこ

伊藤相當清楚自己喜歡的事物，
在女人味中同時兼具凜然的清爽感⋯⋯
配花上選擇低調，以整潔的感覺來裝飾。

Stylist

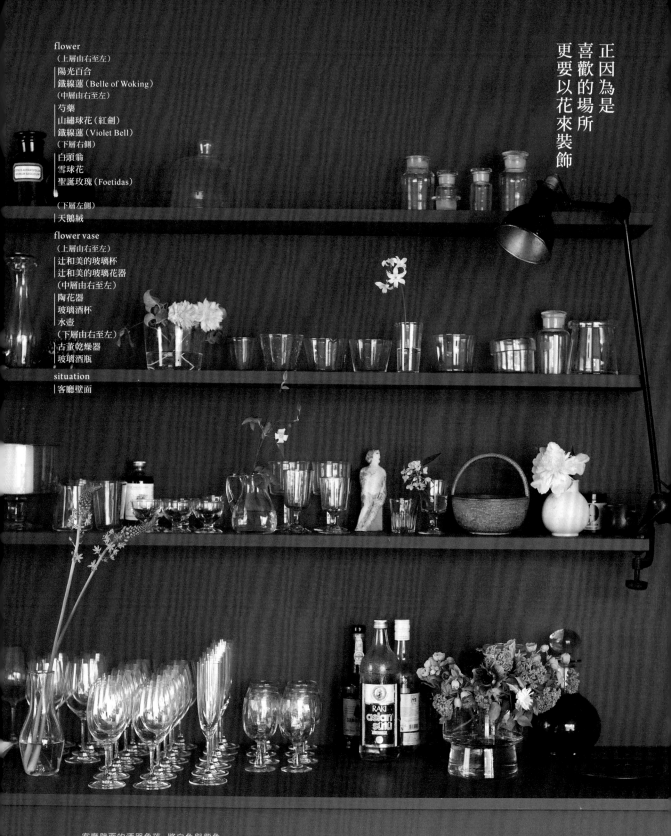

flower
（上層由右至左）
陽光百合
鐵線蓮（Belle of Woking）
（中層由右至左）
芍藥
山繡球花（紅劍）
鐵線蓮（Violet Bell）
（下層右側）
白頭翁
雪球花
聖誕玫瑰（Foetidas）

（下層左側）
天鵝絨

flower vase
（上層由右至左）
辻和美的玻璃杯
辻和美的玻璃花器
（中層由右至左）
陶花器
玻璃酒杯
水壺
（下層由右至左）
古董乾燥器
玻璃酒瓶

situation
客廳壁面

正因為是
喜歡的場所
更要以花來裝飾

客廳壁面的酒器角落，將白色與紫色
的花草四處隨意擺設，與漆上深藍色
的壁面形成對比，顯得更加美麗。裝
飾了花草之後，讓人在打掃時會更加
用心。

在古董器具中觀賞花朵 直至凋落

flower
｜玫瑰（Brown Scarf）
flower vase
｜法國的古董盤
situation
｜客廳的矮櫃

在法國的古董盤中，以伊藤撿來的白
色石頭固定即將凋落的玫瑰，由於是
在客廳的桌上，因此插作時要考慮到
由上往下俯看的視角。

flower
| 丹頂蔥花
flower vase
| 北歐的古董瓶
situation
| 寢室

flower
| 芍藥
| 多花素馨
flower vase
| 辻和美的玻璃花器
situation
| 玄關

以花草來吸引目光朝向房間深處

「在寢室中一定會以花來裝飾。」伊藤説。在那裡使用
了花莖帶著有趣動感的花材進行簡單裝飾。在房間的
深處或走廊盡頭等封閉的空間中，使用花材來裝飾可以
讓視線自然游移，營造整體的空氣流動感。

玄關以最喜歡的花來裝飾

在玄關處，選用了伊藤最喜歡的芍藥來裝飾。芍藥香
氣芬芳，適合放在玄關作為迎賓之用。利用針線盒來
抬高花作位置，拉近花作與目光的距離，顯得更加美
麗。

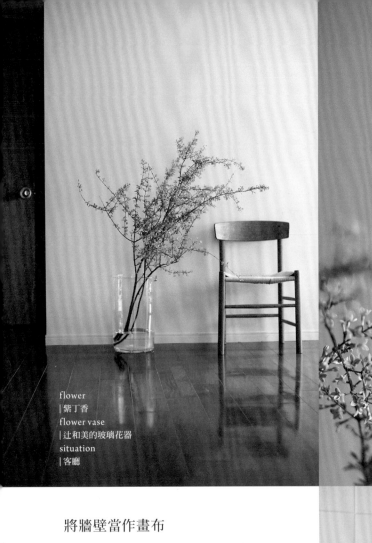

flower
|紫丁香
flower vase
|辻和美的玻璃花器
situation
|客廳

將牆壁當作畫布

實際上在牆壁的對面有收納花器與書的架子，刻意作出一面牆遮住，純白的牆面就成為了客廳的畫布。因為白色壁面的面積寬廣，以紫丁香大氣的枝幹線條來裝飾，彷彿在作畫一般。

flower
|綠薄荷
|天竺葵
|薰衣草
|羅勒
|琉璃苣
flower vase
|iittala的水瓶
situation
|浴室

在浴室中以香草來營造香氣

薄荷是在伊藤母親的庭院中摘下的。「想說可以放在mojito裡面。」她笑著説。平井取其中一部分，和種在庭院中的香草一起裝飾在浴室中。每次碰觸時，香氣都會漫開來。

平井帶著春天花材訪問伊藤時，是她剛搬遷到新工作室時。50年歷史的老公寓，有著淡褐色地板、乾淨的木頭窗戶、織布的壁面等，大量使用了會隨著時間而增加氛圍的素材，是既優雅又沉穩的空間。

「一直以來都住在白色的房間中，所以這次嘗試將牆壁噴上深色。」

伊藤如此說著。並表示，將玻璃杯等可以立即在餐桌上使用的食器集合起來，就完成一個屬於食器的角落。

平井在此使用了白頭翁、芍藥與鐵線蓮等素材，完成了充滿玩心的小品。

「我會推薦在自己喜歡且可以經常看見的空間插花，因為這樣一來，花作就會為生活增添色彩。」

事實上，伊藤很少自己去買花。即使如此，她還是表示「喜歡芍藥」，很清楚自己喜愛的花草。

「我喜歡大的物件，例如以兩手才能捧住的玻璃片口，或類似洗臉盆的古董白色器具，」伊藤說。

聽到了這個說法，因此平井使用了白色古董器皿，並讓即將凋零的玫瑰彷彿要滿溢而出。

「盆植玫瑰雖說容易失水，但剪短之後插在器皿中的方法，幾乎不會失敗。而且即將凋零的玫瑰會散發更多香氣。」

伊藤說如果要買花，通常會買一大把單一花材來插，因此平井在客廳的作品使用了紫丁香的枝幹，展現其延伸感，在寢室中，則選用了伊藤在母親庭院中摘下的綠薄荷，完成了帶有清爽感的作品，在玄關處選擇淡粉紅的芍藥，而在每個房間中則選擇一個空間角落，簡單地進行花藝裝飾。

「先詢問對方喜歡哪種花，接著在對方居住的空間中進行花藝裝飾，真的是讓人感到幸福的時光。藉此我也再次確認了，花藝作品是為了給人帶來愉悅感而存在的。」

「まさこ是有能力透過直觀就判斷自己喜好的人。一起去北歐旅行時，在跳蚤市場正當我還在為了挑選物件而煩惱時，一回神過來，まさこ已經選購好想要的物件了！她給人的感覺就是，生活中總是充滿著喜愛的器物，相當愉悅地生活著。」

在器物選擇上也是一樣。

TARSEN & KAORI HIKITA

引田ターセン・かおり

在我拜訪時，引田夫妻剛好搬入新家。
在簡單的空間中，從靜靜綻放的鐵線蓮
到華麗的玫瑰，任何花草都能找到自己的存在空間。

Gallery fève / Dans Dix ans

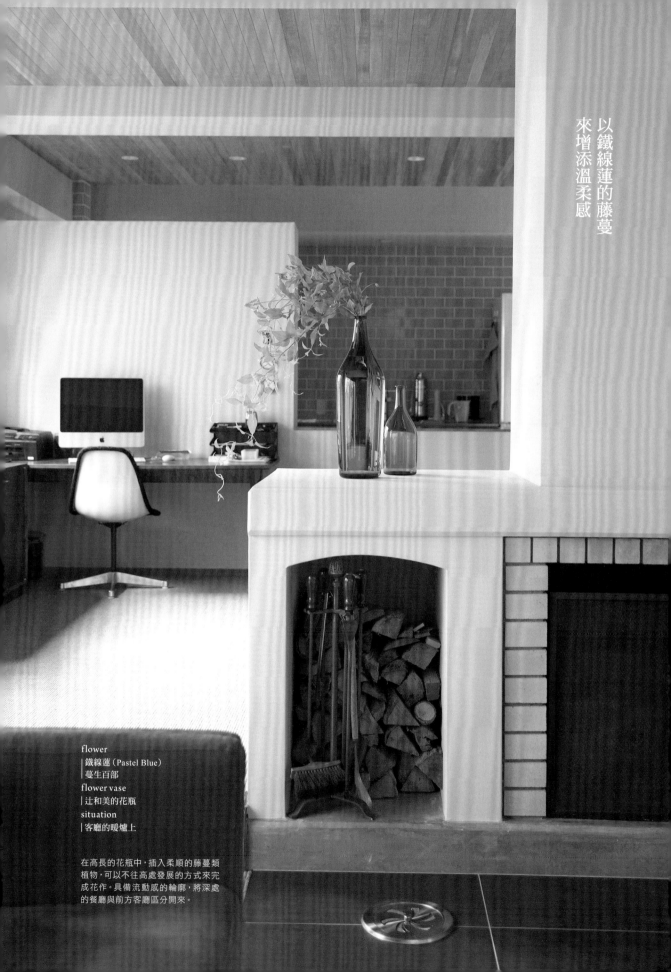

以鐵線蓮的藤蔓
來增添溫柔感

flower
|鐵線蓮（Pastel Blue）
蔓生百部
flower vase
|辻和美的花瓶
situation
|客廳的暖爐上

在高長的花瓶中，插入柔順的藤蔓類
植物，可以不往高處發展的方式來完
成花作。具備流動感的輪廓，將深處
的餐廳與前方客廳區分開來。

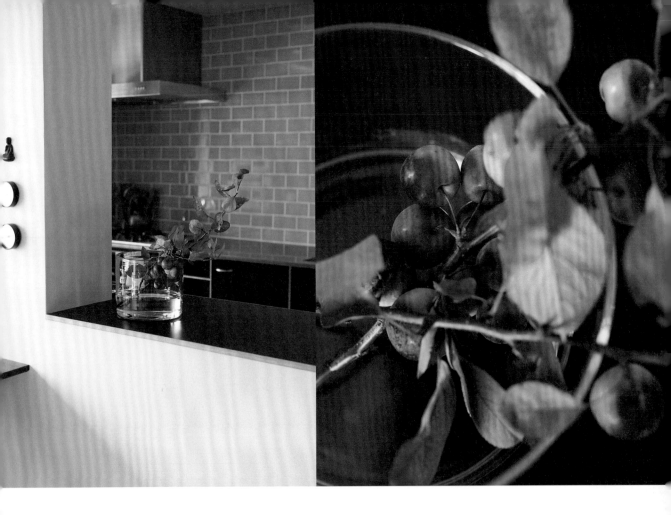

flower
| 柏葉繡球花
| 黃花龍芽草
| 玫瑰果實（野薔薇）
| 金線草
| 龍芽草
| 毛敗醬
| 斑葉芒
| 瓜膚楓
| 狗尾草
| 雞屎藤
flower vase
| 岡澤悅子的缽
situation
| 玄關鞋櫃上

flower
| 海棠果
flower vase
| 辻和美的附蓋容器
situation
| 廚房吧台

在玄關進行花藝裝飾時，要特別留意的是，要讓人感受季節感。使用多種少量的秋季花材，與其說是華麗感，不如說讓人感覺到從夏天的豐富花草，逐漸減少成為秋天的風景。

使用玻璃花器時，花器中央也值得注目

在廚房吧台上，將海棠果插在寬口瓶器中。如果是選用透明玻璃花器，那麼花器中也是花藝裝飾的範圍。海棠果的果實在花器中的姿態也很可愛。不過，要注意葉片與果實不能接觸到水。

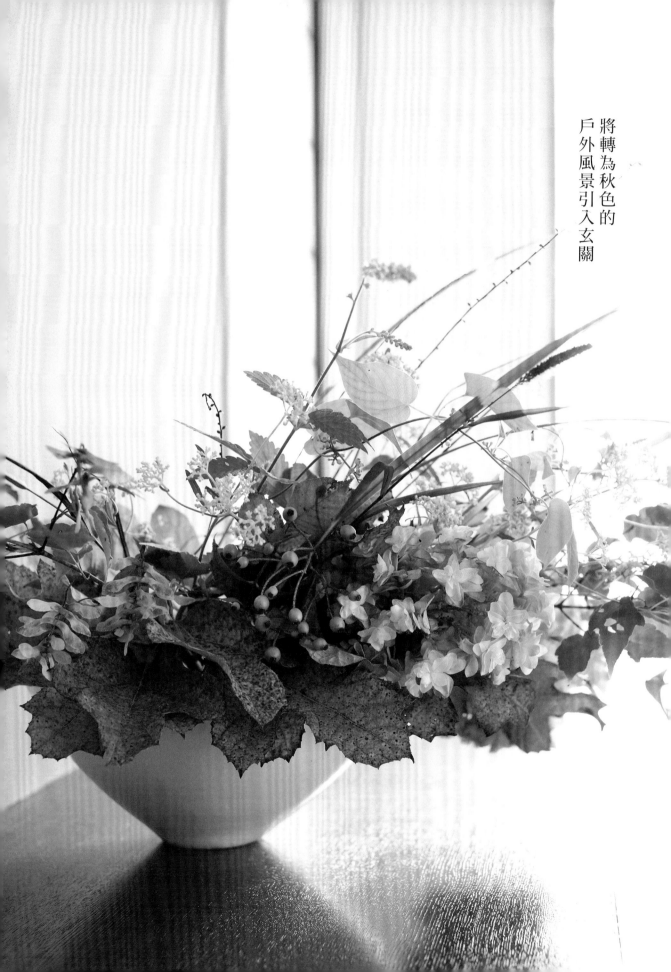

將轉為秋色的
戶外風景引入玄關

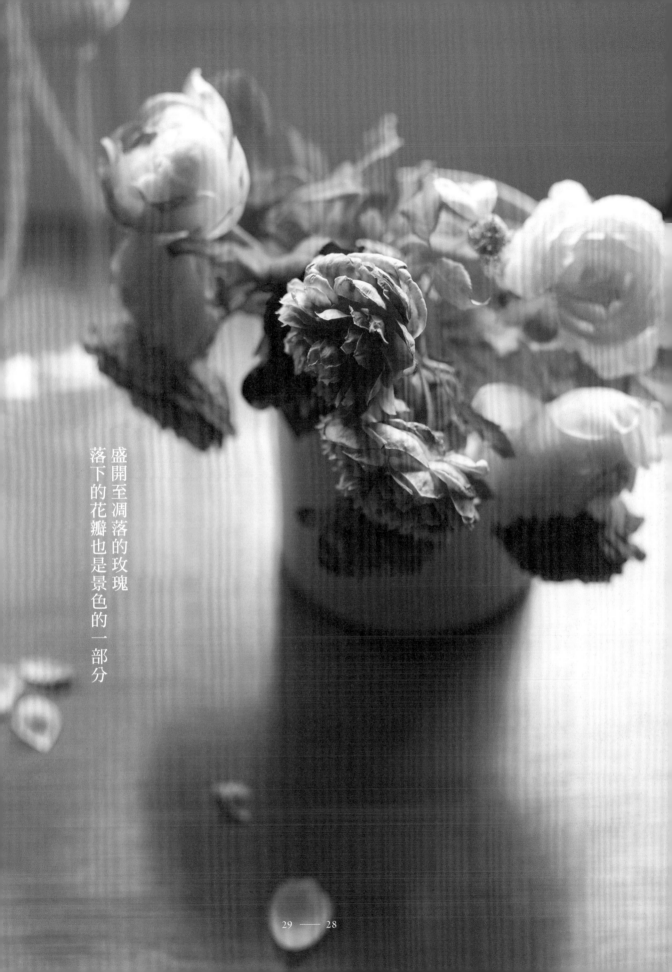

盛開至凋落的玫瑰
落下的花瓣也是景色的一部分

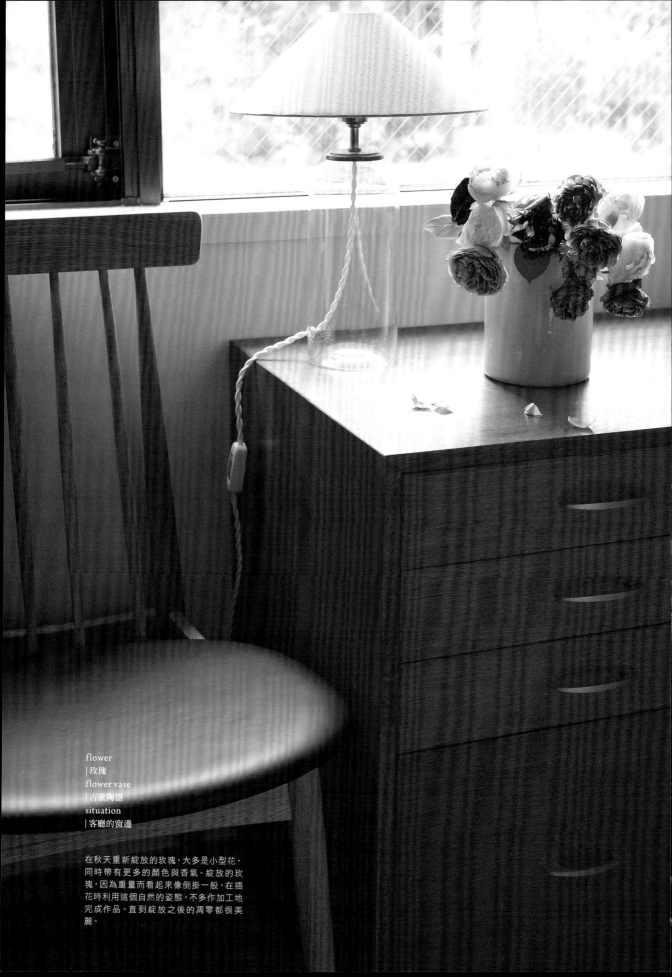

flower
|玫瑰
flower vase
|古董陶器
situation
|客廳的窗邊

在秋天重新綻放的玫瑰，大多是小型花，
同時帶有更多的顏色與香氣。綻放的玫
瑰，因為重量而看起來像倒掛一般，在插
花時利用這個自然的姿態，不多作加工地
完成作品。直到綻放之後的凋零都很美
麗。

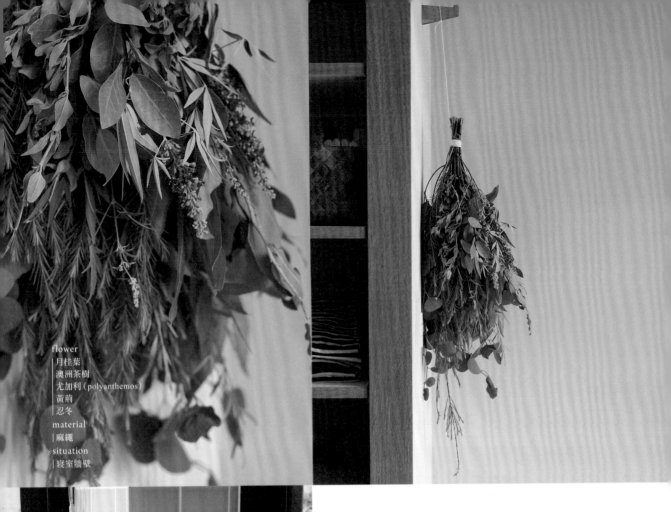

flower
|月桂葉
|澳洲茶樹
|尤加利(polyanthemos)
|黃荊
|忍冬
material
|麻繩
situation
|寢室牆壁

在寢室中裝飾香草倒掛花束

連回家時用來掛衣服的鉤子都有經過設計。利用這個鉤子,掛上帶著溫柔香氣的香草作為壁飾。打開房門時,可以感受到香氣進而放鬆。即使是乾燥之後,依然可以觀賞。

flower
|澳洲迷迭香
|熊草
flower vase
|辻和美的附蓋容器的蓋子
situation
|寢室

以常綠枝幹來營造放鬆感

浴缸旁的空間,可以試著在此處裝飾花草。透過讓花草橫躺在淺器皿邊緣的方式,在泡入浴缸時,目光剛好可觸及花作。選用耐久的常綠枝幹;白色小花也能緩和情緒。

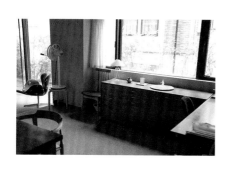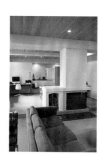

「タ―セン與かおり是一對我很羨慕的夫妻。」平井這麼說。

這對夫妻在二〇一六年時才搬入新居，屋齡18年的混凝土三層樓的中古住宅，一樓是由standard trade的渡邊謙一郎重新裝修，將隔間拆除，形成寬敞的一房兩廳帶廚房的格局。牆壁塗上了灰白色的的硅藻土，天井則鋪上無垢材，地板則以亞麻羊毛的地毯鋪設。如此一來，整間屋子顯得既有質感又讓人感到舒適。

タ―セン說自己過去是會為工作而犧牲私人時間的上班族，而在50歲時下定決心辭去工作。且因為かおり提過「想要經營一家畫廊，來介紹可以讓每天生活變得美好一點的物品。」或「想要開一家麵包店，讓人每天都能吃到好吃的食物。」於是，14年前兩人開了畫廊「Gallery fève」及麵包店「Dans Dix ans」。

明明有很多機會能接觸高品質的物件，但是住處卻是驚人地簡潔。

「因為我們一直確保能夠容納新物件的空間，所以會讓物品循環流通，以保留足夠的空白空間。」かおり如此說。

「第一次拜訪的時候，我還擔心是否可以在這樣的空間中插花。因為就算什麼都沒

有，這個空間本身就已經很舒服了。不過，因為本身已經十分整潔，所以透過花草，反而能讓整體氣氛更加柔和。」平井說。

據說是かおり希望能夠使用她鍾愛的辻和美所作的玻璃花瓶來插花。

「因為形體本身就很美，所以一直是當作瓶子來裝飾，沒辦法將花插得好。」

平井選擇使用蔓生百部和鐵線蓮，以展現流動感的方式來完成花作。

「如果是藤蔓類的植物，就可以利用其柔軟的動態感，和緩地切分出不同空間。」

在廚房中也使用了海棠果，玄關則用了秋天的花草。據說喜歡植物的タ―セン會與園藝師討論，一盆一盆挑選盆栽，而為了要讓室內與室外風景相連結，在窗邊則以玫瑰進行裝飾。

「平井的花作，不會給人壓迫感，而是順著自然去完成的。因此可以很和諧地融入生活空間中。」タ―セン說。

中性感的房屋，彷彿就像這對夫妻的個性，既虛心又寬大，無論是何種花作都能夠接納。

KEIKO&
TSUNEHISA
GUNJI

郡司庸久・慶子

有一種插花方式是從選擇花器開始。
這種花器會適合哪種花呢？
如此讓想像奔馳也是一種樂趣。

Potter

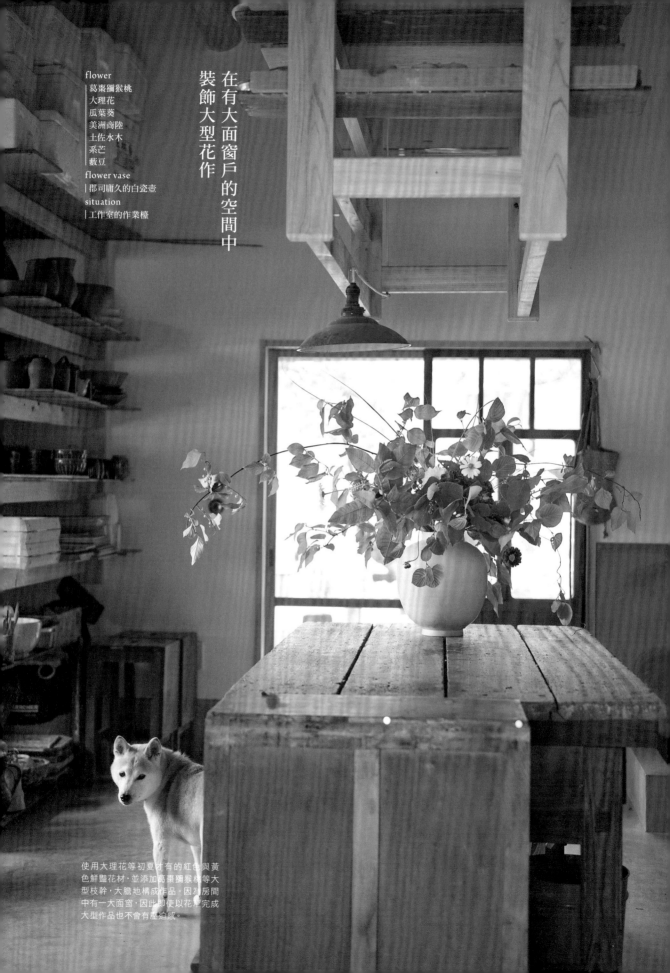

flower
| 葛棗獼猴桃
| 大理花
| 瓜葉葵
| 美洲商陸
| 土佐水木
| 系芒
| 藜豆
flower vase
| 郡司庸久的白瓷壺
situation
| 工作室的作業檯

在有大面窗戶的空間中
裝飾大型花作

使用大理花等初夏才有的紅色與黃
色鮮豔花材，並添加葛棗獼猴桃等大
型枝幹，大膽地構成作品。因為房間
中有一大面窗，因此即使以花形完成
大型作品也不會有壓迫感。

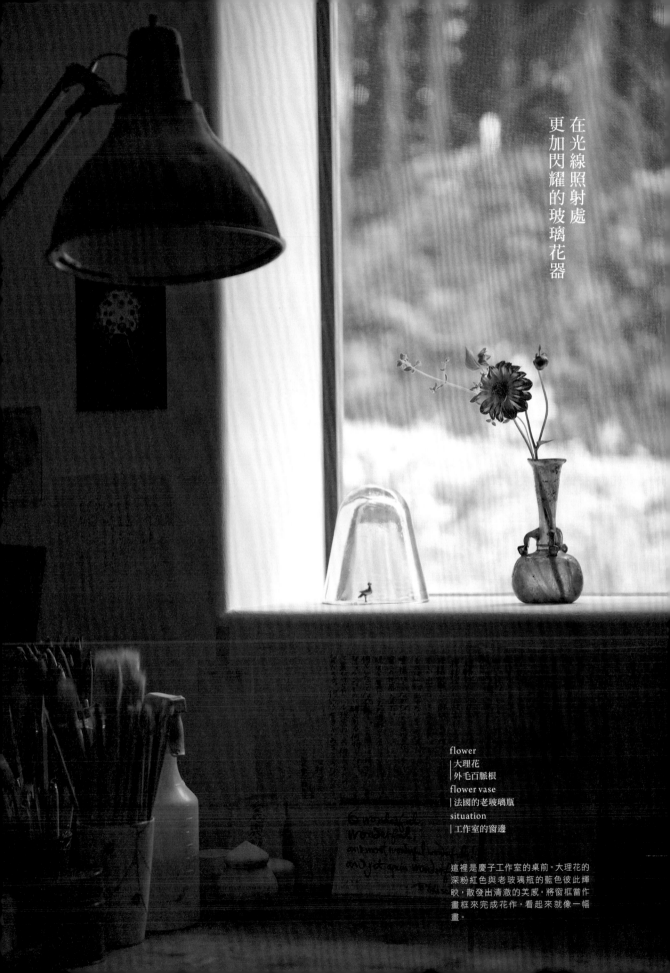

在光線照射處
更加閃耀的玻璃花器

flower
|大理花
|外毛百脈根
flower vase
|法國的老玻璃瓶
situation
|工作室的窗邊

這裡是慶子工作室的桌前。大理花的
深粉紅色與老玻璃瓶的藍色彼此輝
映，散發出清澈的美感，將窗框當作
畫框來完成花作，看起來就像一幅
畫。

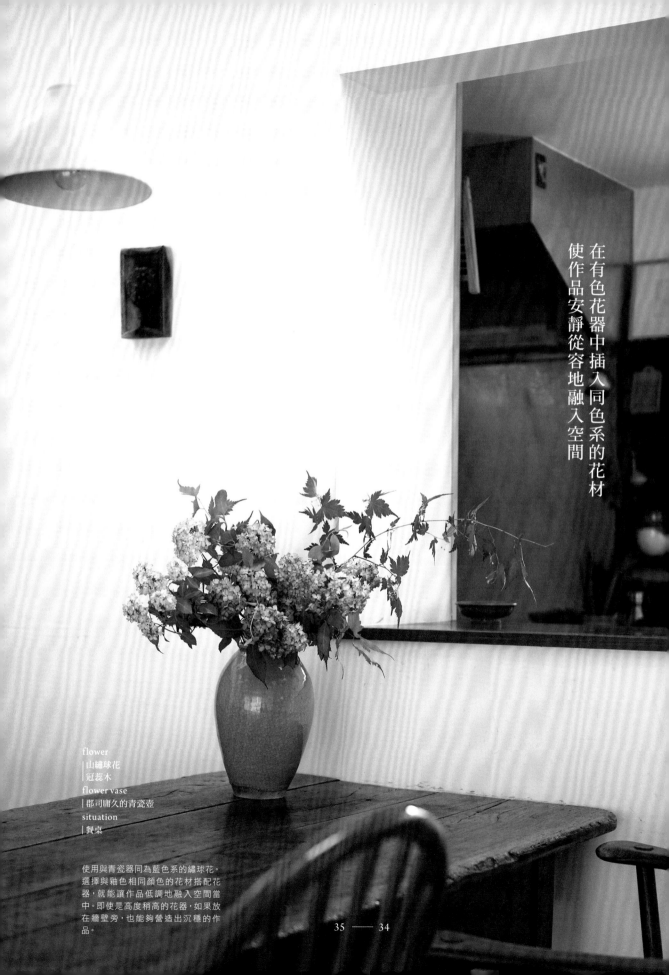

在有色花器中插入同色系的花材
使作品安靜從容地融入空間

flower
|山繡球花
|冠蕊木
flower vase
|郡司庸久的青瓷壺
situation
|餐桌

使用與青瓷器同為藍色系的繡球花。
選擇與釉色相同顏色的花材搭配花
器,就能讓作品低調地融入空間當
中。即使是高度稍高的花器,如果放
在牆壁旁,也能夠營造出沉穩的作
品。

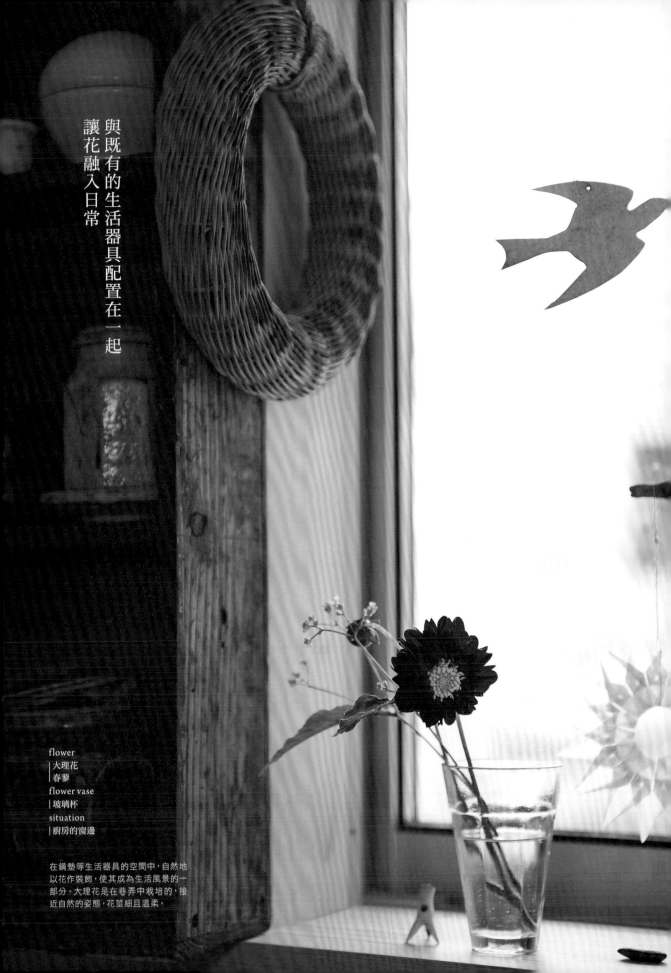

讓花融入日常
與既有的生活器具配置在一起

flower
|大理花
|春蓼
flower vase
|玻璃杯
situation
|廚房的窗邊

在鍋墊等生活器具的空間中，自然地
以花作裝飾，使其成為生活風景的一
部分。大理花是在巷弄中栽培的，接
近自然的姿態，花莖細且溫柔。

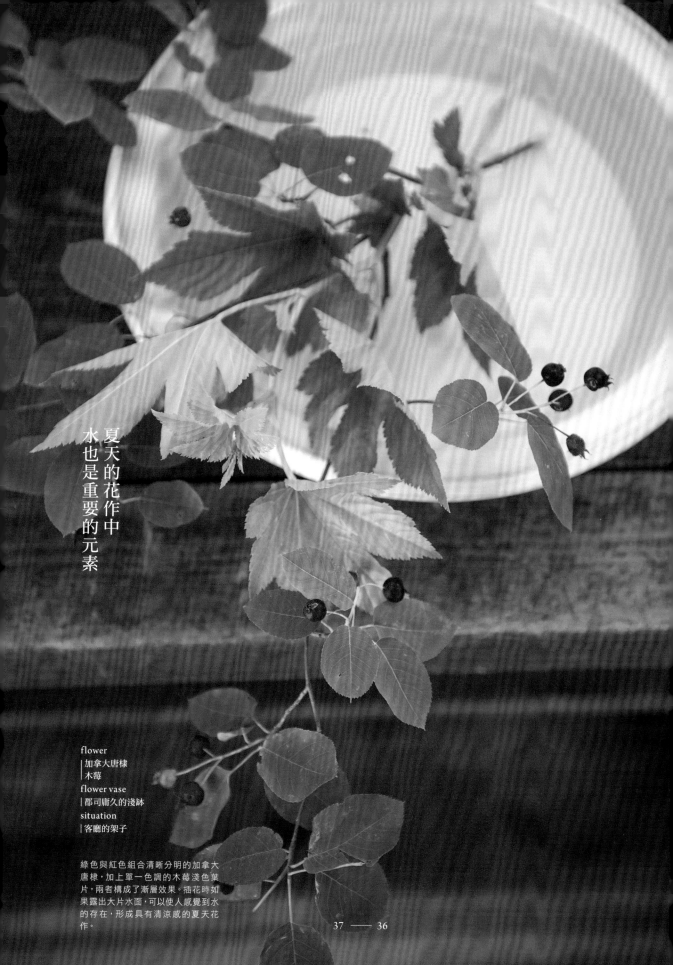

夏天的花作中
水也是重要的元素

flower
｜加拿大唐棣
｜木莓
flower vase
｜郡司庸久的淺缽
situation
｜客廳的架子

綠色與紅色組合清晰分明的加拿大
唐棣，加上單一色調的木莓淺色葉
片，兩者構成了漸層效果。插花時如
果露出大片水面，可以使人感覺到水
的存在，形成具有清涼感的夏天花
作。

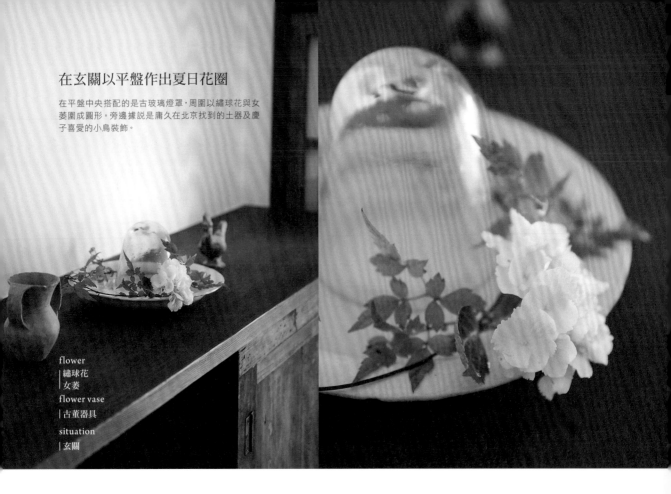

在玄關以平盤作出夏日花圈

在平盤中央搭配的是古玻璃燈罩，周圍以繡球花與女萎圍成圓形。旁邊據說是庸久在北京找到的土器及慶子喜愛的小鳥裝飾。

flower
|繡球花
|女萎
flower vase
|古董器具
situation
|玄關

flower
|加拿大唐棣
flower vase
|玻璃杯
situation
|工作室的窗邊

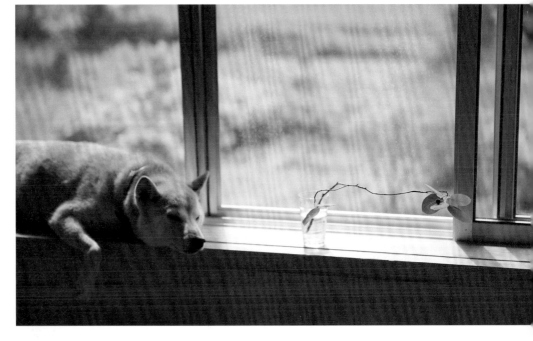

呈現自然姿態的
無為花作

愛犬Chiyo躺在最能享受陽光的窗邊。在牠鼻子前方，簡單以一枝加拿大唐棣加以裝飾。從修剪下的枝幹當中，選擇形狀有趣的其中一枝，活用其原形，完成了這個無為的作品。

 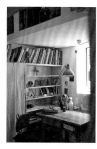 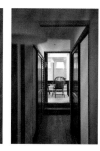 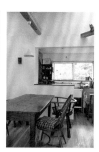

「第一次接觸到郡司的作品，是在認識的朋友經營的器物店。後來在聯展時，我也曾經插過花。而這次，我很期待可以拜訪兩人的新居。」

郡司夫妻在栃木縣足尾市住了10年以上。據說當時沒有自來水管，而是從河川引水生活。二〇一六年才搬到益子町的新居。

「在能觀賞大自然的環境中生活與作陶，我在與他們會面時感覺到，他們就是利用從大自然取得的資源在創作……這種生活方式，好像也與我的工作有共通點。」平井說。

庸久的雙親以製陶為家業，他就是在這種環境中生長，曾在栃木縣的窯業指導所工作過，隨後獨立。據慶子說，她是在美術大學學習油畫，曾在益子的starnet當過工作人員，才開始學習陶藝。現在是庸久負責作出陶器的形體，慶子則負責作畫等裝飾，兩人一起製陶作業。

「在彼此認識前，仔細注意了一下自己買的器具，有很多都是郡司的作品。讓我驚訝的是他作品的多樣性，有青瓷、白瓷、也有飴釉……去參觀展示會時，往往會很期待。」

平房的新居，採取讓工作空間與生活空間彼此相鄰的格局。

「當初決定設計成只要打開一扇門，就可以開始工作。」庸久說。

「通風好，光線足，戶外與室內一體化的室內氣氛非常好。

「這次想利用了郡司作的大型壺，來裝飾初夏的花材。在插花時，也有從器發想的方式。思考何種花材才適合，這個過程也是插花的樂趣。」

一邊說著，平井一邊使用大理花和向日葵等新鮮顏色的花材，完成了具有延伸感的初夏花作。

庸久和慶子兩人都喜歡古物。有據說在北京找到的土器、老玻璃器，還有小鳥形狀的裝飾物。將這種老物件與「當下」綻放的花材組合之後，彷彿時間已與當下融為一體。

在庭院中一邊栽種植物、散步，一邊感受四季流轉中的自然……正是因為在這種環境中生成的器具，才能夠與花材相融合，這或許也是一種風景。

KIMIKO HIYAMIZU

冷水希三子

作為料理家的冷水,多在自家工作。
在此,平井以早春氣息的花作當作禮物,
可愛的鬱金香與水仙,彷彿將室外的空氣引入室內。

Food Coordinator

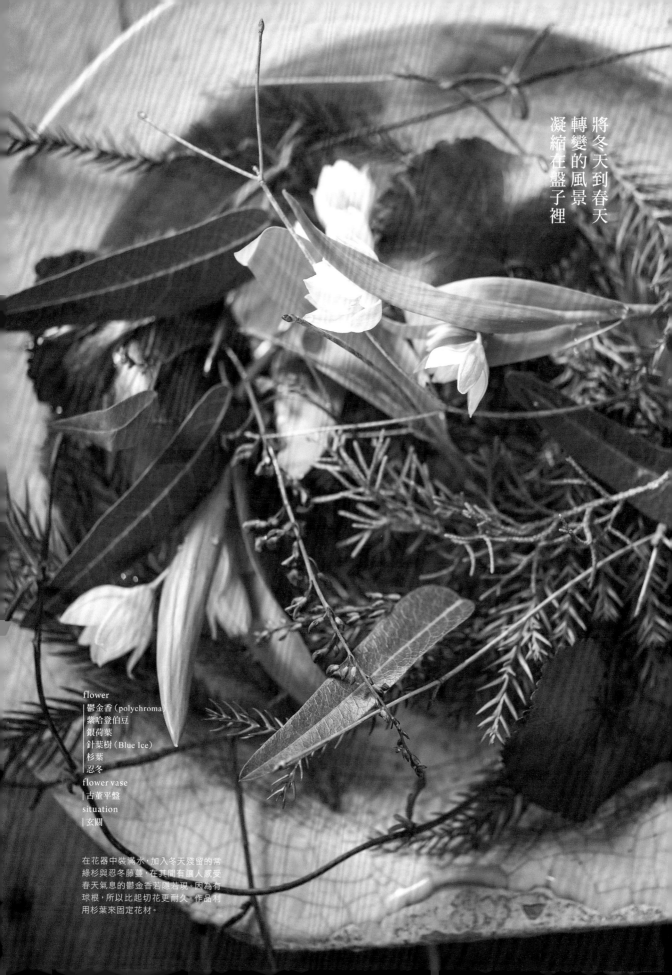

將冬天到春天
轉變的風景
凝縮在盤子裡

flower
|鬱金香（polychroma）
|紫哈登伯豆
|銀荷葉
|針葉樹（Blue Ice）
|杉葉
|忍冬
flower vase
|古董平盤
situation
|玄關

在花器中裝滿水，加入冬天殘留的常
綠杉與忍冬藤蔓，在其間有讓人感受
春天氣息的鬱金香若隱若現。因為有
球根，所以比起切花更耐久，作品利
用杉葉來固定花材。

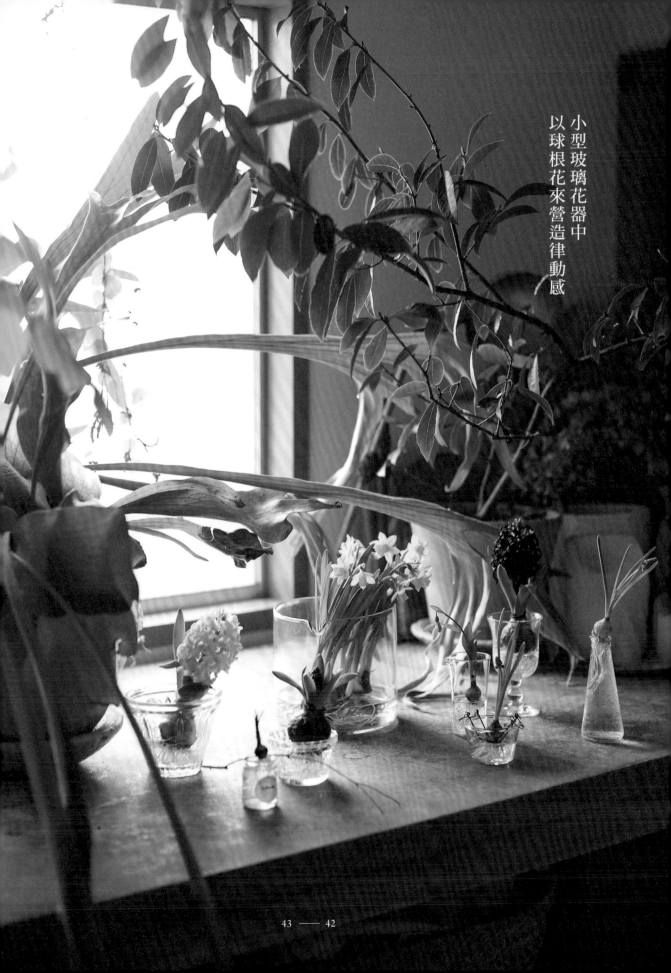

小型玻璃花器中
以球根花來營造律動感

flower
（右起）

葡萄風信子
風信子
葡萄風信子
雪花蓮
水仙
風信子
番紅花
風信子

flower vase

水壺
玻璃酒杯
玻璃杯
保存瓶
空瓶等

situation

餐廳的作業檯上

使用可以看見球根花根部的玻璃花器，好用來欣賞花
作。球根若接觸到水會容易腐爛，因此水量控制在根
部部分。可以將枝幹橫放在玻璃器上，也可以香檳的
鐵絲罩來放置球根。

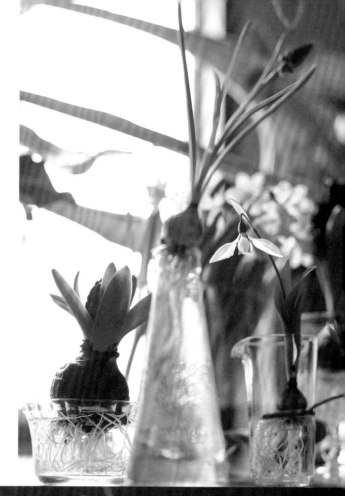

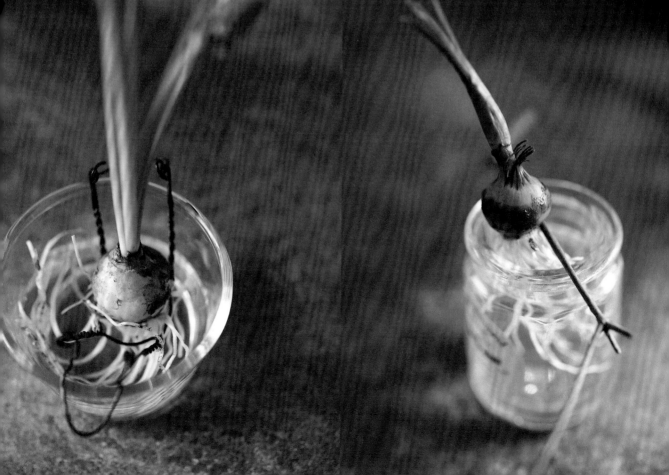

flower
（右）
| 小蕪菁（菖蒲雪）
| 紅芯蘿蔔
| 紫人參
| 蘿蔔（紅時雨）

flower vase
| 木盤

situation
| 廚房的桌子

欣賞根菜類原本的模樣

冷水居住的鎌倉栽種了許多珍貴的根菜類，顏色與形狀皆美。在調理檯上，不將這些根菜類收納起來，而是放置在木盤上，形成具整體感的作品。在食用前用來裝飾，營造出以視覺加以品味的時刻。

flower
（右）
| 春蘭
（左）
| 紫哈登伯豆

flower vase
| 缽

situation
| 客廳的窗邊

窗邊裝飾美好的盆栽

吊掛在窗邊的羊齒植物與中央的盆栽，原本就是冷水家中的植物。以不過度張揚的方式，花朵在綠色春蘭與優雅的紫哈登伯豆盆栽中增加豐富度，整體透過高低差的方式來增加變化。

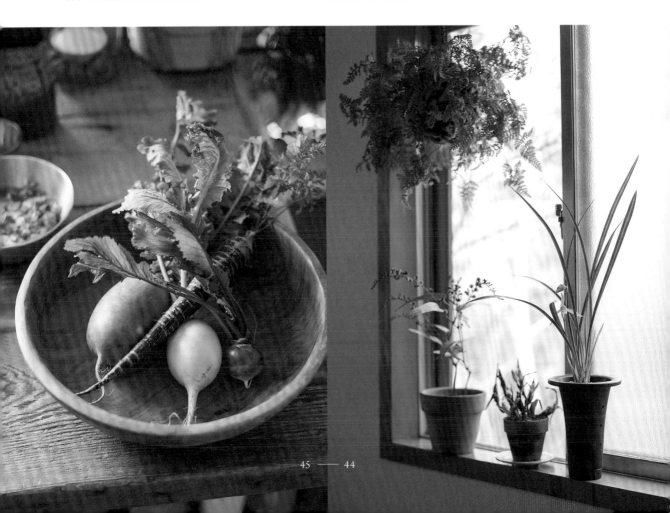

flower
（由右至左）
| 迷迭香
| 綠薄荷

flower vase
| 玻璃杯

situation
| 廚房的窗邊

欣賞植物的根部

以製作料理剩下的香草來插花，就會遇到從莖部生長
出根部的情況。薄荷與迷迭香特別容易發根，可以當
作水耕植物來欣賞。看著根部如何持續生長，也相當
有趣。

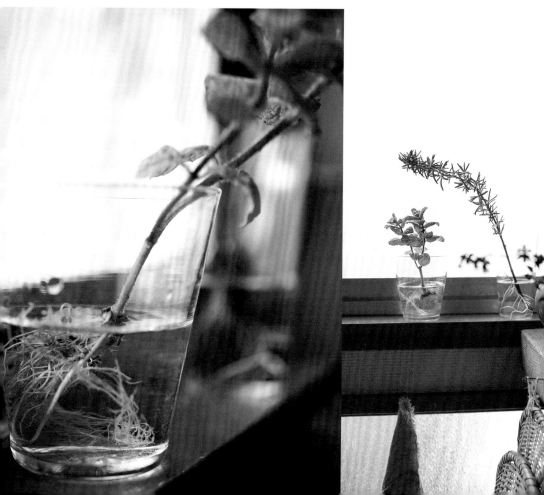
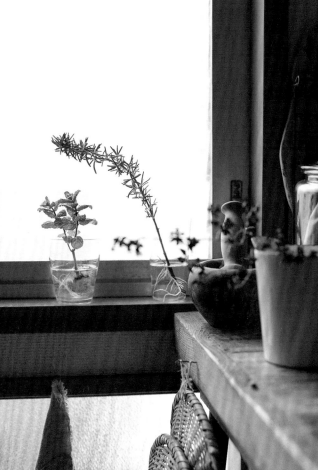

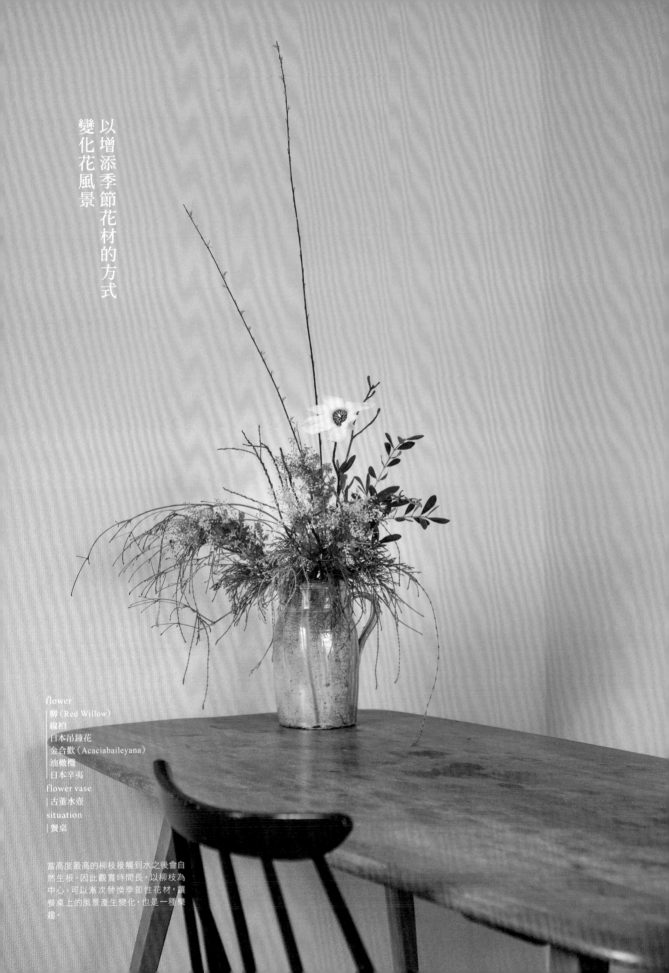

以增添季節花材的方式
變化花風景

flower
| 柳（Red Willow）
| 綠柏
| 日本吊鐘花
| 金合歡（Acaciabaileyana）
| 油橄欖
| 日本辛夷
flower vase
| 古董水壺
situation
| 饗桌

蓄高度最高的柳枝接觸到水之後會自
然生根，因此觀賞時間長。以柳枝為
中心，可以漸次替換季節性花材，讓
饗桌上的風景產生變化，也是一種樂
趣。

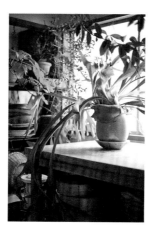

8年前，冷水從大阪搬到鎌倉，公寓陽台栽種的植物也一起搬了過來。現在屋裡有著葉片延伸的鹿角蕨，還有自然結成果實的無花果……，到處都是植物。

「一個人生活之後，就慢慢開始收集。母親喜歡整理庭院，老家就像爬滿藤蔓的那種房子。這裡種的植物我完全沒特別照顧，只是隨性地養著。」冷水說。

「這種不費力的照顧方式，對植物來說大概也很舒服吧！這和人類也是一樣的道理。冷水的周遭，大家也都是自然地就聚集過來。」

大學畢業之後，成為一般的職員，但卻感到「果然還是不太對」，所以就離職去了洛杉磯。歸國之後，曾學習餐飲的冷水協助朋友創設餐廳，也在外燴店家負責外送。在一次送便當到攝影現場時，和編輯有了一面之緣，後來就得到了負責飲食頁面的工作。

「我啊，一直都是順其自然的。」她笑著說。

在兩房一廳附廚房的公寓中，一整天幾乎都在廚房度過。不斷進行試作，也在自家住宅中進行攝影，偶爾還會招待人進行餐會。這次，平井為了這樣的房屋所選擇的是在寒冷早春開花的帶根植物。

「我覺得冷水是很堅強的人。就好像萌芽之前的植物，將許多事物都隱藏在自己的內在。因此，在她作的料理中，一定有著堅定不移的核心吧！我認為美味來源的『根部』也是很堅實的。」

以植苗盆栽形式販賣的萌芽球根風信子及葡萄風信子，以水將附著在根上的泥土部分清洗乾淨，放在玻璃杯中，就能夠欣賞植物的根部。

「比起切花更加持久，也能感受到生命本身。」平井說。

此外，在料理時會使用的根菜類，在處理料理之前可以先當作裝飾，以視覺來加以品味。

「保持自然姿態，不過分華麗，似乎比較適合冷水的房屋。有所堅持，亮麗動人，但卻十分自由。去想像那個人會喜歡怎樣的事物，就能夠知道應該如何自然地完成花作。」

YUKARI OSADA

おさだゆかり

以大型作品當作屋內的背景，
使用玻璃杯與籃子等雜貨，來製作小型作品，
改變視點的花作，能夠拓展插花的樂趣。

SPOONFUL

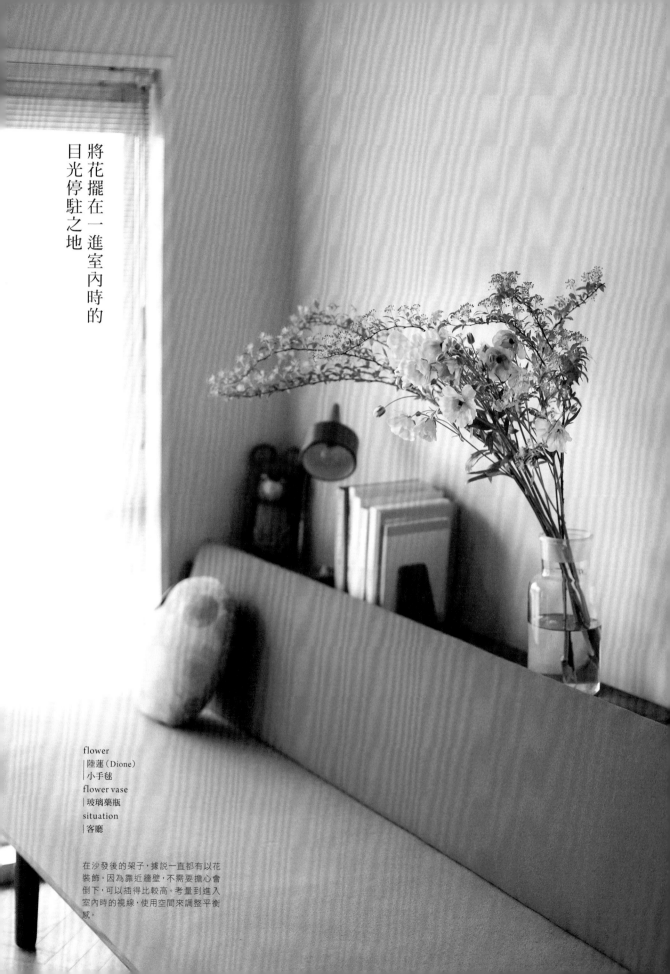

將花擺在一進室內時的
目光停駐之地

flower
｜陸蓮（Dione）
｜小手毬
flower vase
｜玻璃藥瓶
situation
｜客廳

在沙發後的架子，據說一直都有以花
裝飾。因為靠近牆壁，不需要擔心會
倒下，可以插得比較高。考量到進入
室內時的視線，使用空間來調整平衡
感。

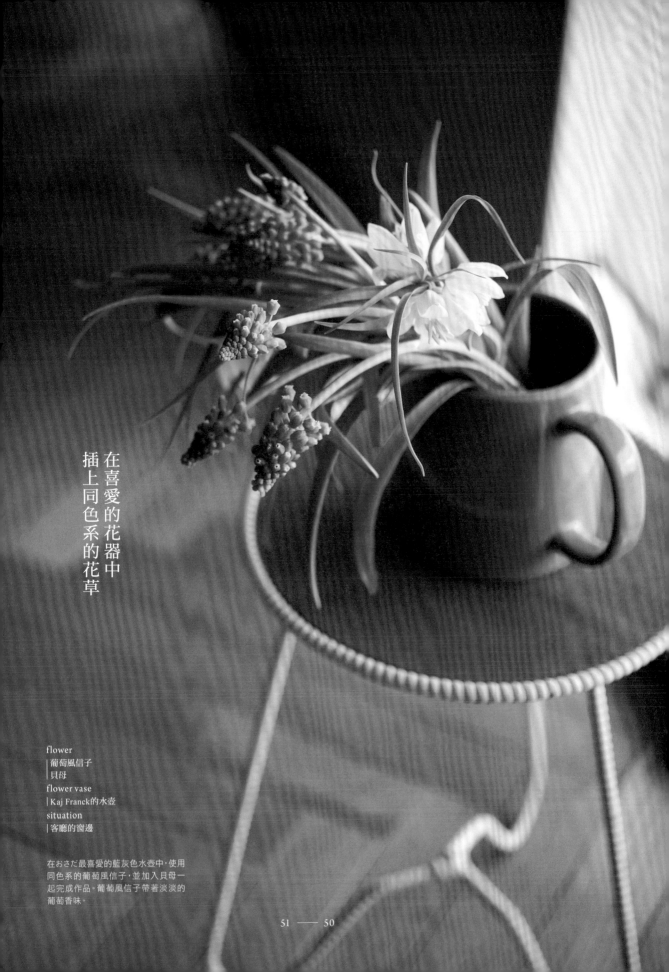

在喜愛的花器中
插上同色系的花草

flower
|葡萄風信子
|貝母
flower vase
|Kaj Franck的水壺
situation
|客廳的窗邊

在おさだ最喜愛的藍灰色水壺中・使用
同色系的葡萄風信子・並加入貝母一
起完成作品。葡萄風信子帶著淡淡的
葡萄香味。

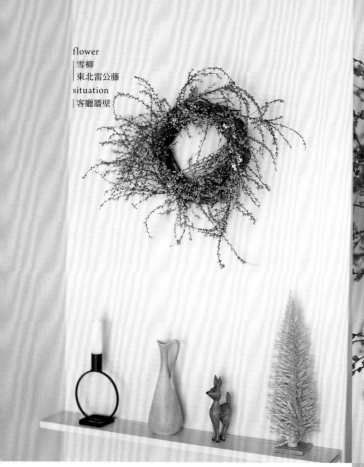

flower
｜雪柳
｜東北雷公藤
situation
｜客廳牆壁

將雪柳的花苞組成花圈

春天吹起溫暖南風時，使用雪柳的枝幹流動感，製作
讓人感受春風流動的花圈。因為可以維持原樣乾燥，
所以能長時間欣賞。將東北雷公藤編成圓形的花圈架
構，再將枝幹插入其間。

flower
｜鬱金香（Fleming Parrot）
｜黃水仙
flower vase
｜籃子
situation
｜客廳的長椅

將籃子當作花器也是一種樂趣

據說籃子是丹麥藝術家使用傳統法國編法所編織完
成的。在其中放置裝滿水的碗，插入鬱金香和水仙。因
為籃中的容器也會被看到，因此最好選用有設計感的
物品。

享受形狀美麗的
雜貨與花草
的共演之美

在廚房吧台上，放置芬蘭的玻璃器、
丹麥的陶器等，排列來自各種國家不
同素材的小水壺。配合這些器具美麗
的形狀與顏色，使用春天的小花草來
裝飾。加入植物之後，在空間中會產
生韻律感，整體氛圍彷彿也變得華
麗。

flower
（由右至左）
鬱金香（Cynthia）
柳葉金合歡
香堇菜
松蟲草
雪球花

flower vase
（由右至左）
芬蘭製的玻璃小水壺
Kaj Franck的小水壺
丹麥製的不銹鋼小水壺
Stig Lindberg的小水壺
德國Janaer Glas的小水壺

situation
|廚房吧台

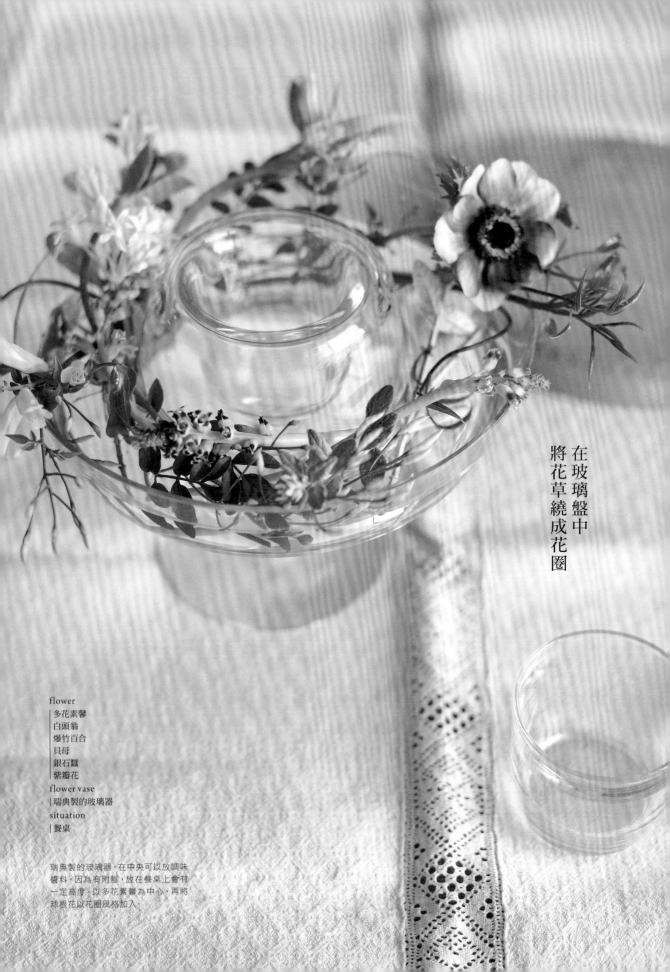

在玻璃盤中
將花草繞成花圈

flower
｜多花素馨
｜白頭翁
｜爆竹百合
｜貝母
｜銀石蠶
｜紫嬌花
flower vase
｜瑞典製的玻璃器
situation
｜餐桌

瑞典製的玻璃器，在中央可以放調味
醬料。因為有附腳，放在餐桌上會有
一定高度。以多花素馨為中心，再將
球根花以花圈風格加入。

おさだ是北歐雜貨網路商店SPOONFUL的負責人。一年會採購三次，購入器具與雜貨來販賣。據說商店的主題色是黃色。

因為喜愛雜貨而進入SAZABY LEAGUE工作，當時就負責採購，會在歐洲各地奔波。在探訪瑞典的斯德哥爾摩時，感受到當地街道與居民的溫暖，及手工藝品的魅力，從那之後她就開始私下多次拜訪當地。也因此，她以「希望能夠販賣傳遞北歐生活風格的商品」為發想點，35歲即辭職離開公司，開始自己的事業。

「在拜訪北歐時，讓我印象最深刻的是，在街道的海報等各種場合都會使用黃色，因此就決定以黃色來當作自己商店的主題色。」おさだ如是說。

客廳的主角是丹麥傢俱設計師Hans J. Wegner的沙發，在其後方，平井利用黃色的陸蓮完成了柔美的花作。

「我覺得每個人有自己的顏色的意象很棒。因為北歐的冬天很長，所以每個人都在等待春天來臨。這次，我想將這樣的喜悅透過黃色花材來表現。春天是從黃色的花草開始的。水仙、金合歡、蒲公英、油菜花等，都是黃色的花沒錯吧？」

在完成一個定點的大型作品之後，借用

おさだ買來的小型雜貨在屋內四處點綴各種花草。附腳的古董玻璃器中，使用多花素馨的藤蔓，纏繞白頭翁和爆竹百合等開始萌芽的花材，構成花圈風格的作品。使用丹麥藝術家手作的籃子，在當中放入玻璃器裝水，插入黃水仙與鬱金香。

「在北歐，春天的花草會同一時間綻放。這樣的花作彷彿可以感受到那種興奮感。」おさだ說。

「或許正是因為冬天很長，才產生了那麼多在屋內所使用的優質雜貨。玻璃杯、水壺或籃子，無論哪一種都可以當作花器使用。如果能以裝飾雜貨的方式將花草引入生活中，我會很開心。」平井說。

從採買、網站上傳到商品發送等工作，都是おさだ一個人完成的，而待在家的長時間中，花草彷彿能夠作伴似的。

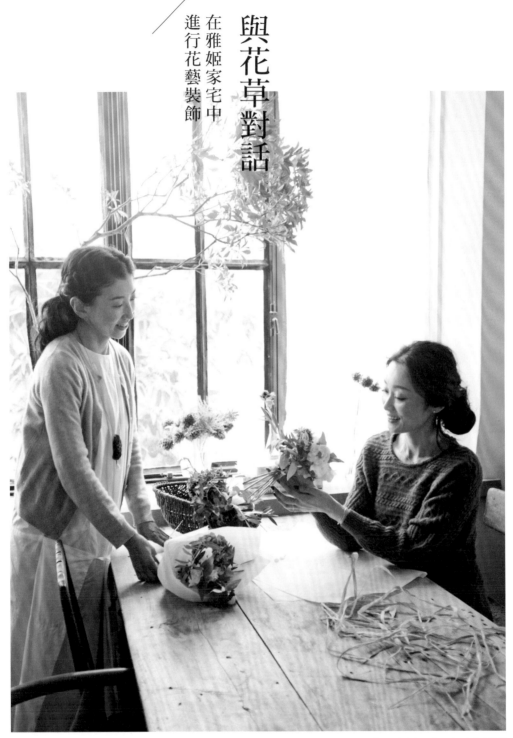

與花草對話

在雅姬家宅中
進行花藝裝飾

在接待客人當天，作出相應人數分量的小花束，放在籃子中裝飾餐桌，如此既可當作迎接客人的花作，當客人要離開時，小花束簡單包裝也能當作小禮物，應該會讓客人感到又驚又喜。＊花‧繡球花‧聖誕玫瑰‧白頭翁‧松蟲草‧油橄欖‧羅勒

平井 我從以前就透過雜誌與書籍，看見雅姬如何在生活中享受花藝，覺得這樣的日子十分美好。今天能夠到府上訪問，實在非常高興。不知道雅姬是什麼時候開始喜歡上花的呢？

雅姬 我是在秋田縣長大的，母親經常以山中採來的花草裝飾室內，當時就覺得這是很理所當然的事。在東京開始一個人生活時，就會在椅子上以一朵花來裝飾。當時在澀谷，我有一間很喜歡的咖啡店，那裡的桌上總是以Duralex的玻璃器搭配香草或小花，我就也學著這樣作了。

平井 這麼說來，最早的靈感是來自咖啡店囉？

雅姬 是呀！在覺得有點疲累時，就會在回家途中去花店買花……類似這種感覺，以花卉來讓自己高興起來。

平井 這裡的窗戶很大，居家空間非常寬廣，應該可以花店買花飾。這裡的大型瓶子和水壺等很齊全，是怎樣開始買這一類型的花器的呢？

雅姬 是從我開始出國之後。外國人不是插花都很大膽嗎？我覺得

棟建築，也是週邊都種滿樹木。

平井 這次為了配合客廳的花草繪畫，我考慮以陸蓮為主，搭配繡球花來裝飾。

雅姬 我很喜歡風信子！只要到春天就一定會以風信子來裝飾。

平井 能夠瞭解不同人喜歡的花草是件幸福的事。比方說知道母親

事實上，這個房子窗外的牆壁顏色本來是棕色，暗暗的很煞風景。所以在那前面又增設了一面牆壁，請人上了白漆。

平井 這次我選用了雅姬應該會喜歡的風信子喔！

平井 果然是這樣吧！我都把這種情況稱作「花的順便大掃除」。

雅姬 只要一接觸到花，就會留意到這朵花的莖部太弱、或葉子腐爛了還是摘掉好了等，而在室內也會自動意識到避開暖氣、讓花草接近玄關比較好。而在插花的時候，也在不知不覺中，手好像變得比較女性化（笑）。有時會想說這朵花朝向這邊會比較可愛之類的，像這樣的想法我覺得很重要呢！

那樣子的插花方式很棒。所以就決定，也要在家裡以枝幹來裝飾，明明就是在家裡，卻好像在樹下一樣，讓人感覺到十分有安心感。

平井 鐵製的窗框，這種背景很能襯托花作呢！

雅姬 一直以來，我都會找窗邊有樹木的房子。以前曾經住過的獨

度，所以就以中性的白色來統一。

平井 如果是這樣，那就試試看以不同白色花器各自加一朵白花望我插的花，能夠陪伴對方一起度過時間。

雅姬 就算花的分量少，只要能夠接近花草，精神就會變好。就算是感到疲倦時，只要有花在，自己就會自動自發地開始整理，讓有花的空間乾淨整潔。

雅姬 我想要更進一步，繼續學習和花有關的事物。隨著年齡增長，如果能夠更加深刻豐富地品味各種花草，應該是件不錯的事。到時候再請平井多多指教囉！

人家拜訪時，會一邊聊天，一邊找出對方的特質。我覺得這個過程也是花藝裝飾的一部分，我希

雅姬（Masaki）

模特兒。Hug O War、Cloth & Cross設計師

在室內設計、時尚與料理等多樣領域中發揮其出眾的品味，也以喜愛花藝而知名。著書甚多，包括自己負責編輯的《SENS de MASAKI》（集英社）。平日活動資訊可見Instagram（@mogurapicasso），或http://www.hugowar.com/

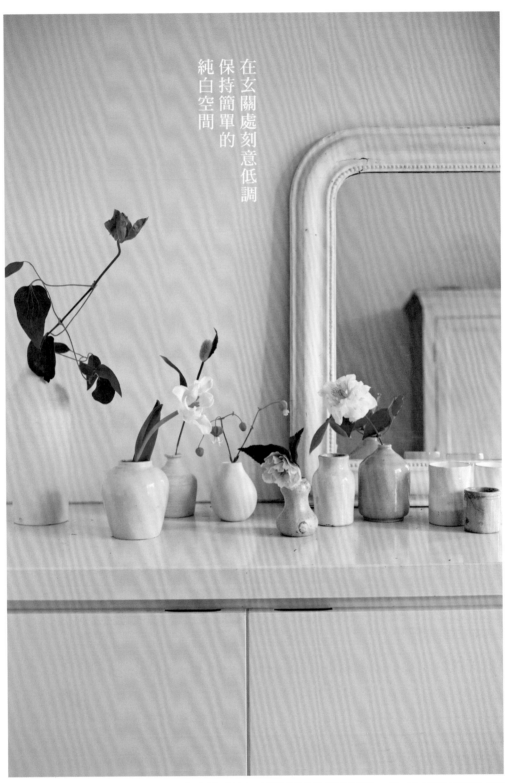

在玄關處刻意低調
保持簡單的
純白空間

將白色小花瓶排成一整排，並配上一朵白色小花。在低調的同時，也營造出讓人留下印象的空間。＊花・（由右至左）鐵線蓮・玫瑰（Green Ice）・白玉草・鬱金香的花苞・鬱金香・鐵線蓮／花器・白色陶花瓶／場所・玄關

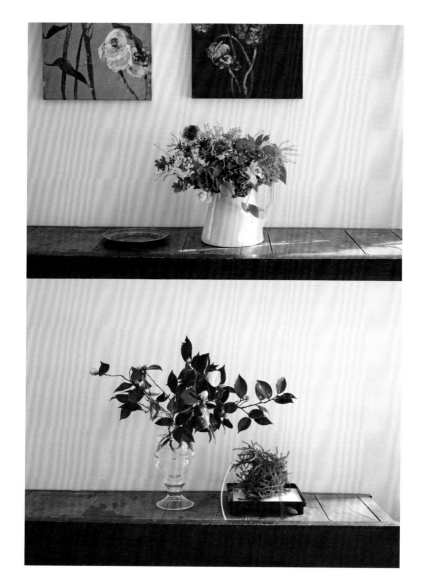

以季節花裝飾的
日常&節慶

即使是相同的場所，空間也會因為花而改變。上方的作品是配合一直擺飾著的畫作，以陸蓮為重點來插花，完成了氣氛溫柔的作品。下方的作品則是新年的裝飾花，表現白色茶花凜然的氣質，在漆器方盤上擺上捲成圓形的東北石松，並添加了紅白的水引。＊（上）花・陸蓮・繡球花・金合歡・斗篷草・雪球花・鐵線蓮／花器・Astier de Villatte的水壺　（下）花・茶花・東北石松／花器・漆器方盤・玻璃花器／場所・兩者皆在客廳的食器架上

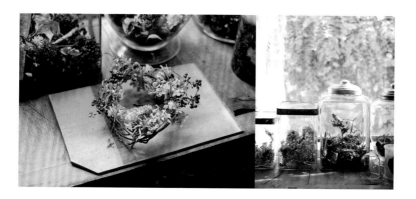

將乾燥花插在藤蔓中
作成花圈

雅姬說，向日葵與繡球花在裝飾期間過後，可以將其作成乾燥花，像是右側圖片一般放在老玻璃瓶中裝飾欣賞。將這些收集起來的乾燥花材，插在捲成圈狀的藤蔓中，就完成了迷你花圈。放在當成裝飾檯的古董藍色板子上，直接在食器架上當作裝置藝術欣賞。＊花・向日葵・繡球花・雞屎藤／場所・客廳的架上

YUKIKO GOTO

後藤由紀子

屋齡50年的老屋，家族成員會圍坐在矮腳飯桌旁……
在後藤的生活裡，有著時光深厚的沉積。
在這樣的日常中，輕輕裝點著花草。

hal

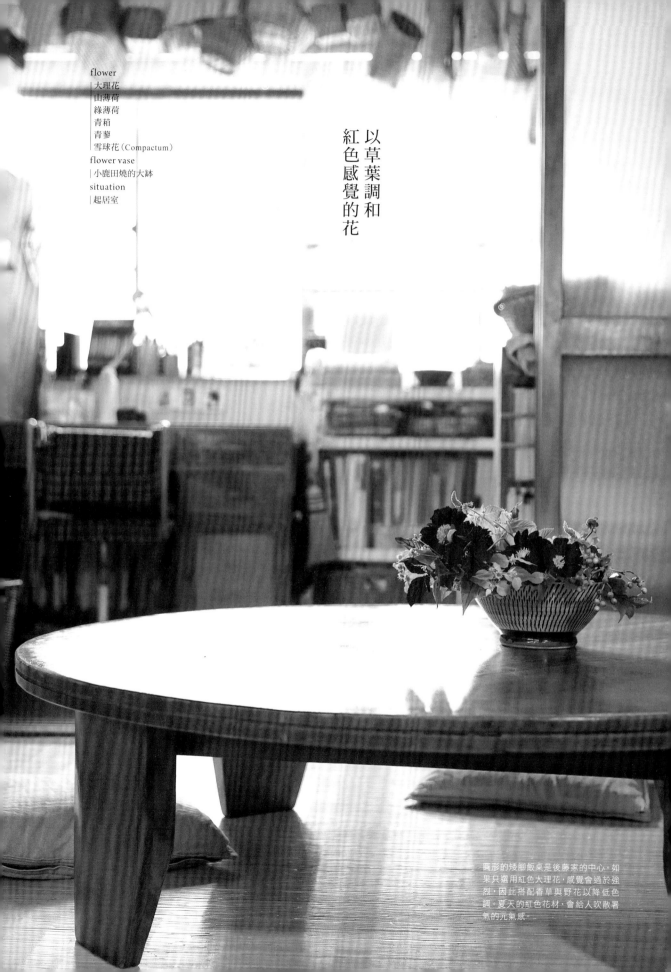

flower
| 大理花
| 山薄荷
| 綠薄荷
| 青柏
| 青蓼
| 雪球花（Compactum）
flower vase
| 小鹿田燒的大缽
situation
| 起居室

以草葉調和
紅色感覺的花

圓形的矮腳飯桌是後藤家的中心。如
果只選用紅色大理花，感覺會過於強
烈。因此搭配香草與野花以降低色
調。夏天的紅色花材，會給人吹散暑
氣的元氣感。

flower
（由右至左）
|假酸漿
|黑莓
|小山螞蝗

flower vase
（由右至左）
|三角燒瓶
|玻璃缽
|藥瓶

situation
|起居室的牆壁

裝飾架上放置果實小品

在牆壁中陳設的裝飾架，使用假酸漿與小山螞蝗等結實的花草，完成展現秋天景色的花作。使用藥瓶與三角燒杯等玻璃器，給人輕盈感，也容易與周遭的雜貨融為一體。

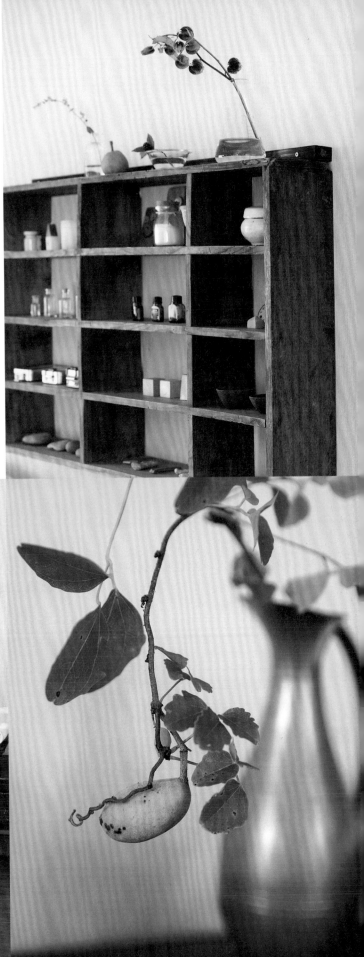

flower
|木通
flower vase
|古水壺
situation
|起居室的角落

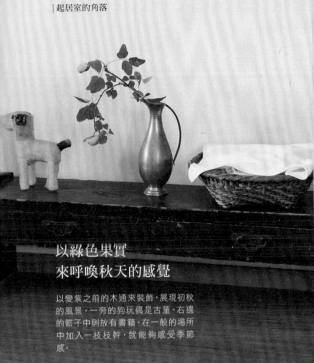

以綠色果實
來呼喚秋天的感覺

以變紫之前的木通來裝飾，展現初秋的風景。一旁的狗玩偶是古董。右邊的籃子中則放有書籍。在一般的場所中加入一枝枝幹，就能夠感受季節感。

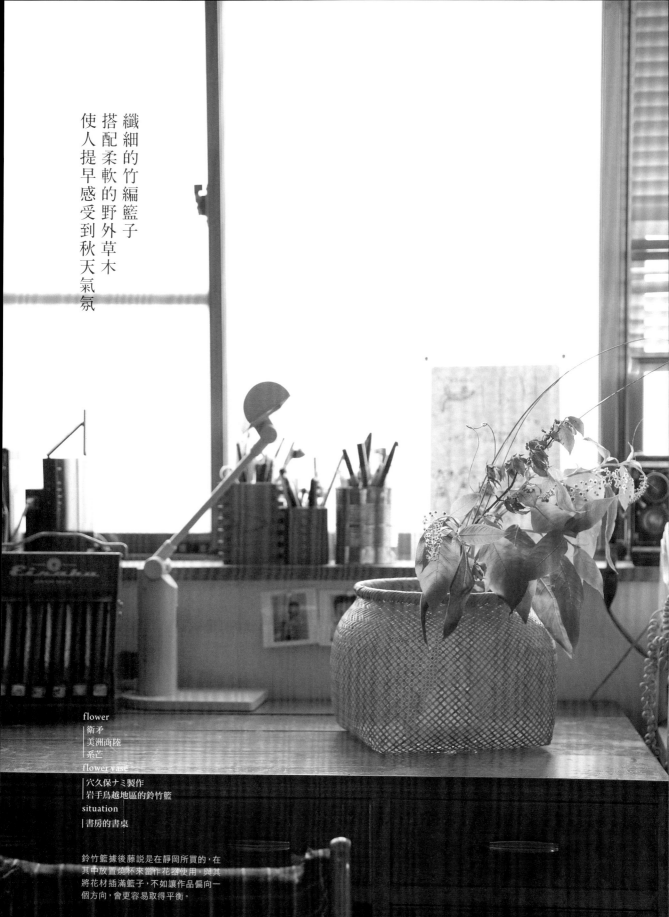

纖細的竹編籃子
搭配柔軟的野外草木
使人提早感受到秋天氣氛

flower
衛矛
美洲商陸
系芒
flower vase
穴久保ナミ製作
岩手鳥越地區的鈴竹籃
situation
書房的書桌

鈴竹籃據後藤說是在靜岡所買的，在其中放置燒杯來當作花器使用。與其將花材插滿籃子，不如讓作品偏向一個方向，會更容易取得平衡。

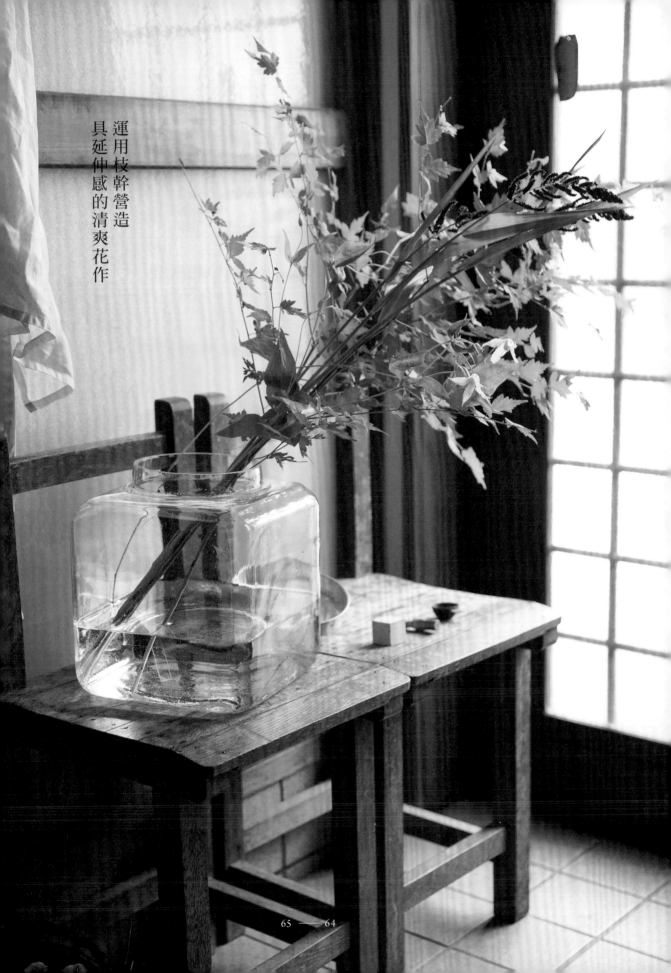

運用枝幹營造
具延伸感的清爽花作

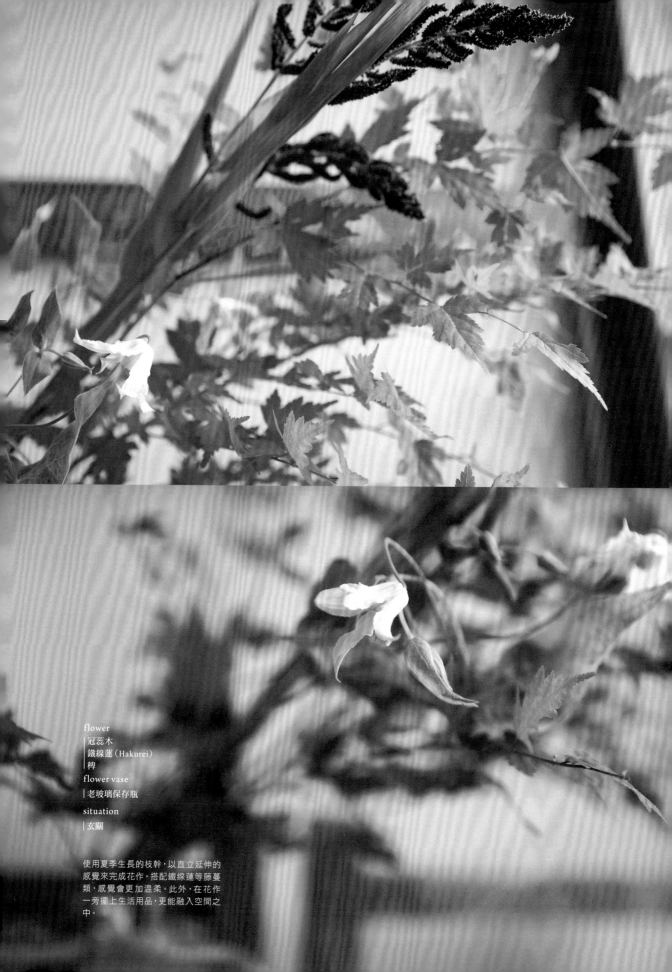

flower
冠蕊木
鐵線蓮（Hakurei）
稗
flower vase
│老玻璃保存瓶
situation
│玄關

使用夏季生長的枝幹，以直立延伸的
感覺來完成花作。搭配鐵線蓮等藤蔓
類，感覺會更加溫柔。此外，在花作
一旁擺上生活用品，更能融入空間之
中。

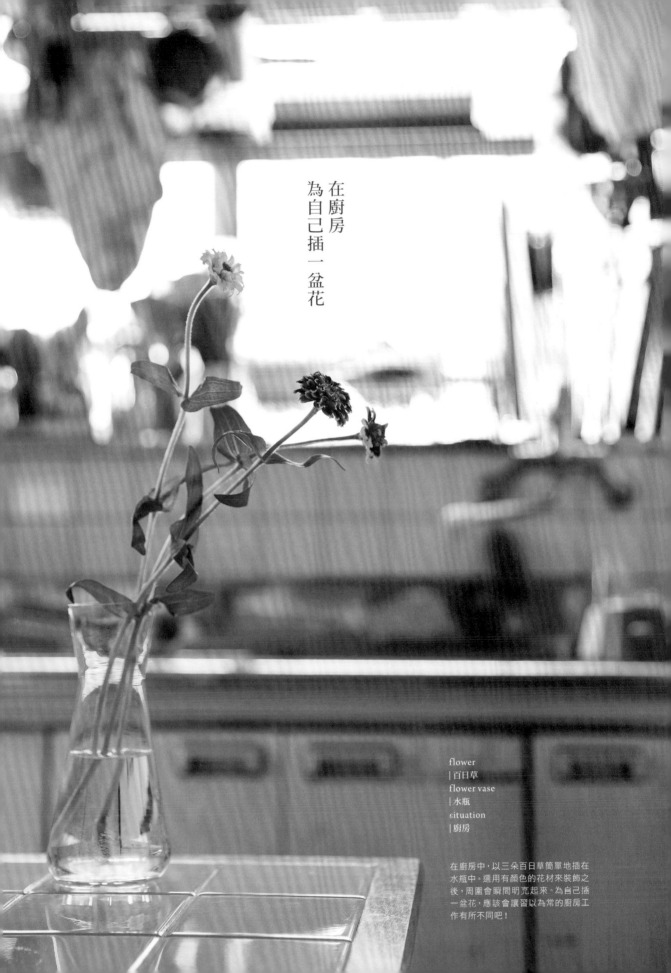

在廚房
為自己插一盆花

flower
|百日草
flower vase
|水瓶
situation
|廚房

在廚房中，以三朵百日草簡單地插在
水瓶中。選用有顏色的花材來裝飾之
後，周圍會瞬間明亮起來。為自己插
一盆花，應該會讓習以為常的廚房工
作有所不同吧！

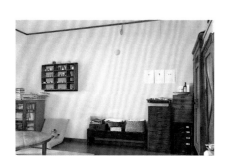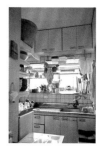

因為後藤這麼說，平井就教了她配花的技巧——「冠蕊木之類的筆直枝幹，若是搭配鐵線蓮的曲線藤蔓，會營造出優雅的氛圍。」、「單純使用假酸漿和黑莓等果實類，會有可愛的感覺。」……

而在花作的旁邊，會擺設後藤所收集的小型古道具。

「將生活中常用的器具一起排列之後，花就不會特別顯眼，而成為了室內風景的一部分。」

在訪問時，後藤的女兒已經上了大學，養育子女的工作也告一段落。據她說，也因此可以去音樂會，或和朋友一起聚餐享受美食等，有更多自由的時間。即使如此，在出門前還是會為家人作飯。而平井的花作，也是一種對後藤的尊敬與支持的證明。

「提到後藤就會讓人想到『紅色』。雖說平常會穿著白色、灰色、深藍色等低調的顏色，不過她的彩色方格裙、n100的喀什米爾圍巾與John Smedley的開襟毛衣都是紅色的。雖說看起來沉穩，卻給人眼前一亮的感覺……我覺得這種成熟的穿搭方式用得很好。因此，這一次早早就決定要選用紅色大理花。」

後藤在靜岡沼津經營雜貨店hal。營業時間只到下午4點，因為她很重視回家之後作飯，與家人一起吃飯的時間。這次便是訪問後藤的住家，這間屋齡50年的獨棟住宅，據說之前是郵局。

在家族聚餐時圍坐的矮腳圓桌上，使用純紅色的大理花裝飾，花器則是借用了一般用來盛裝燉菜的小鹿田燒大缽。如果只選用大理花，會顯得過於華麗，因此搭配了其他花草與果實，看似直接使用從庭院摘下的花草，因此很能融入到日常的室內空間。

後藤說，平常會在沼津友人的花店買花，偶爾也會在購買晚餐食材時在超市買花。

「不過，我很不擅長組合不同的花材。通常只會以一種花材直接插入花器裡，不需要任何技術和設計。」她笑著說。

MASUO&
TOMOKO
KURODA

— 黑田益朗·トモコ

黑田夫妻於陽台花園種植花草，
花草發芽、開花、落下種子。
種花、插花，都是在凝視生命的過程。

Graphic Designer / alice daisy rose

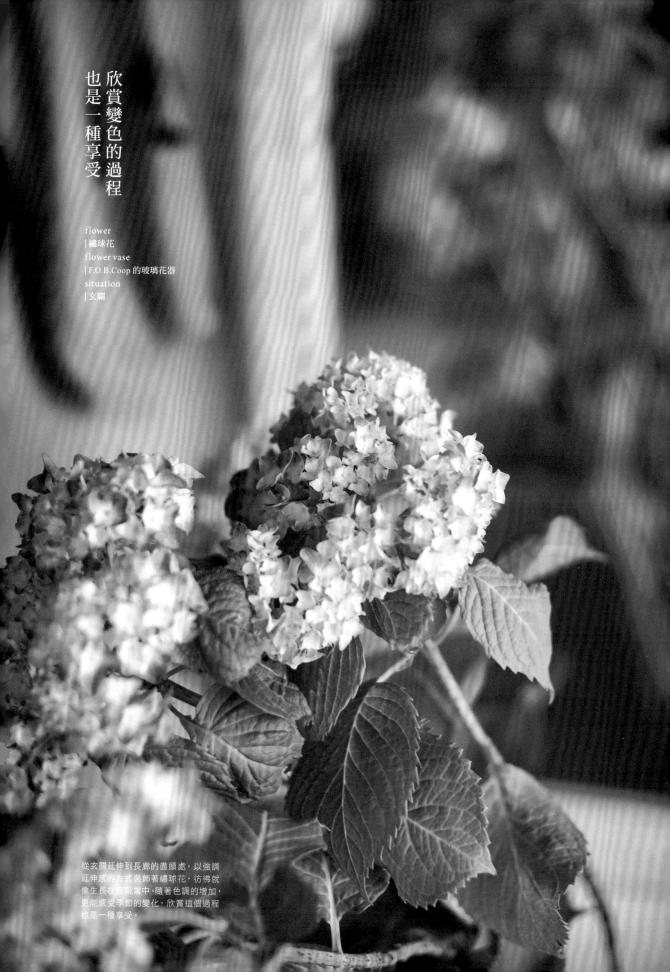

欣賞變色的過程
也是一種享受

flower
|繡球花
flower vase
|F.O.B.Coop 的玻璃花器
situation
|玄關

從玄關延伸到長廊的盡頭處，以強調
延伸感的方式裝飾著繡球花，彷彿就
像生長在庭院當中。隨著色調的增加，
更能感受季節的變化，欣賞這個過程
也是一種享受。

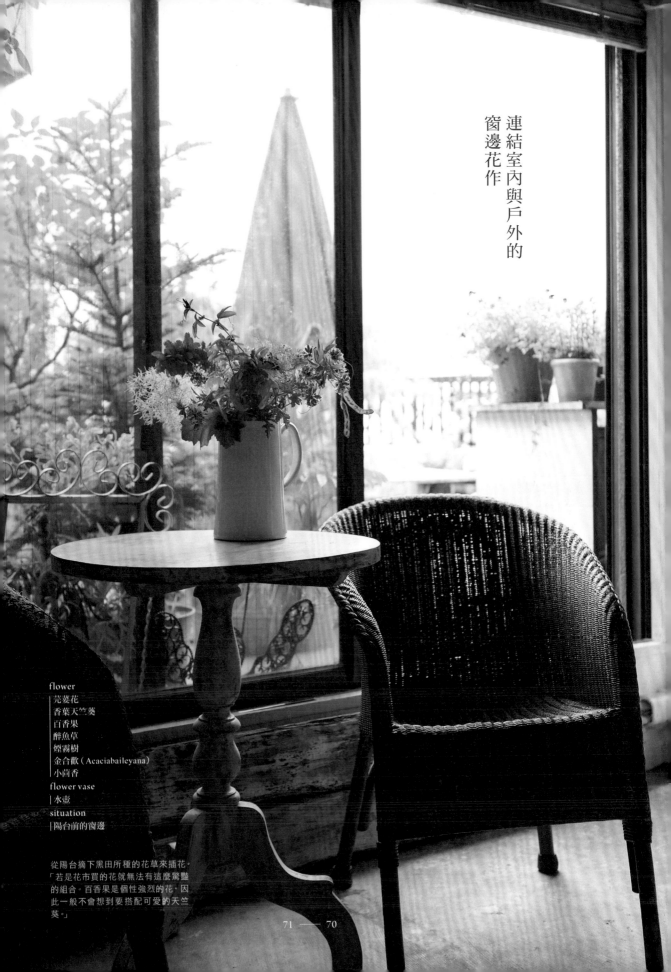

連結室內與戶外的
窗邊花作

flower
|荒萎花
|香葉天竺葵
|百香果
|醉魚草
|煙霧樹
|金合歡（Acaciabaileyana）
|小茴香
flower vase
|水壺
situation
|陽台前的窗邊

從陽台摘下黑田所種的花草來插花，
「若是花市買的花就無法有這麼驚豔
的組合。百香果是個性強烈的花，因
此一般不會想到要搭配可愛的天竺
葵。」

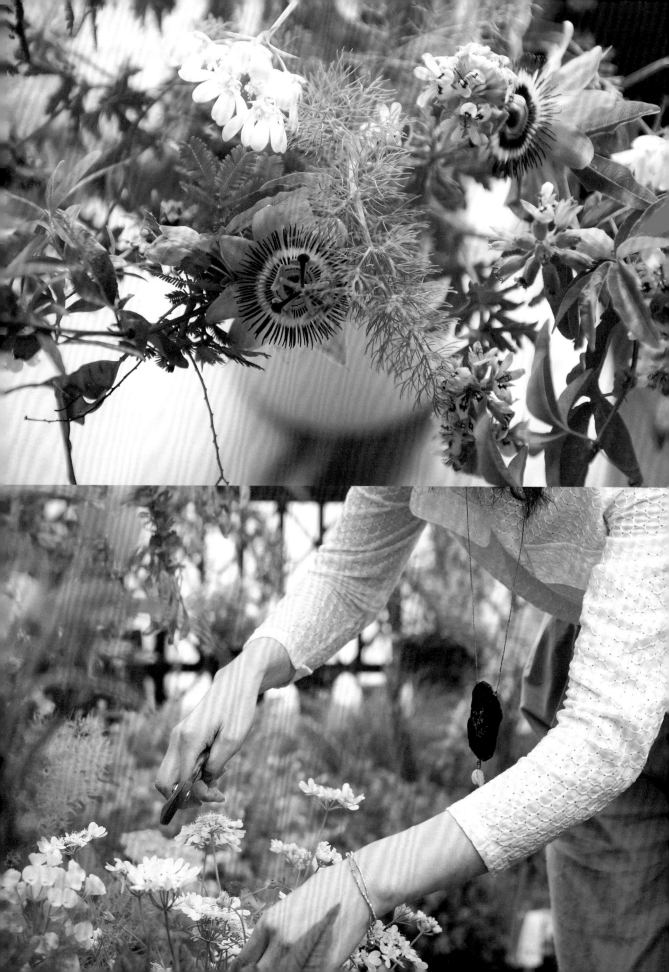

flower
（右）
|尤加利（Blacktail）
|小葉腦菜
（左）
|酢漿草的葉與花
flower vase
（右）
|馬口鐵水壺
（左）
|陶瓶
|玻璃瓶
situation
|房屋角落

享受與生活用具的搭配

為了突顯在陽台種植的黑色尤加利，搭配了白色的山
桂花。畫框是益朗從古物店買來之後，漆成白色的。
在畫框中插上小花，彷彿在裝飾一幅畫。

flower
（由右至左）
|羊齒植物（Sea Star）
|鬱金香種子
|尤加利
|槲葉繡球
|煙霧樹
flower vase
（由右至左）
|藥瓶
|燒杯
|玻璃花器
|藥瓶
situation
|展示間

自然乾燥的花草
需要時間醞釀

在玻璃花器與玻璃瓶中各自放入單一種類的植物。無
論花材是新鮮的還是乾燥的，採用這種方法就不會失
敗，誰都可以輕鬆完成作品。享受從新鮮狀態轉為乾
燥的過程，也是一種樂趣呢！

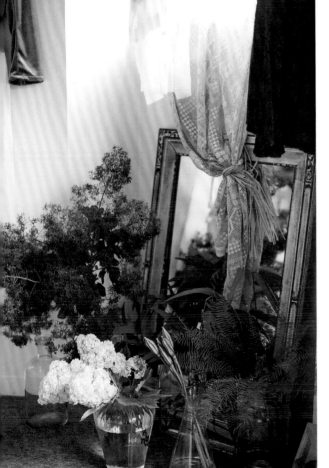

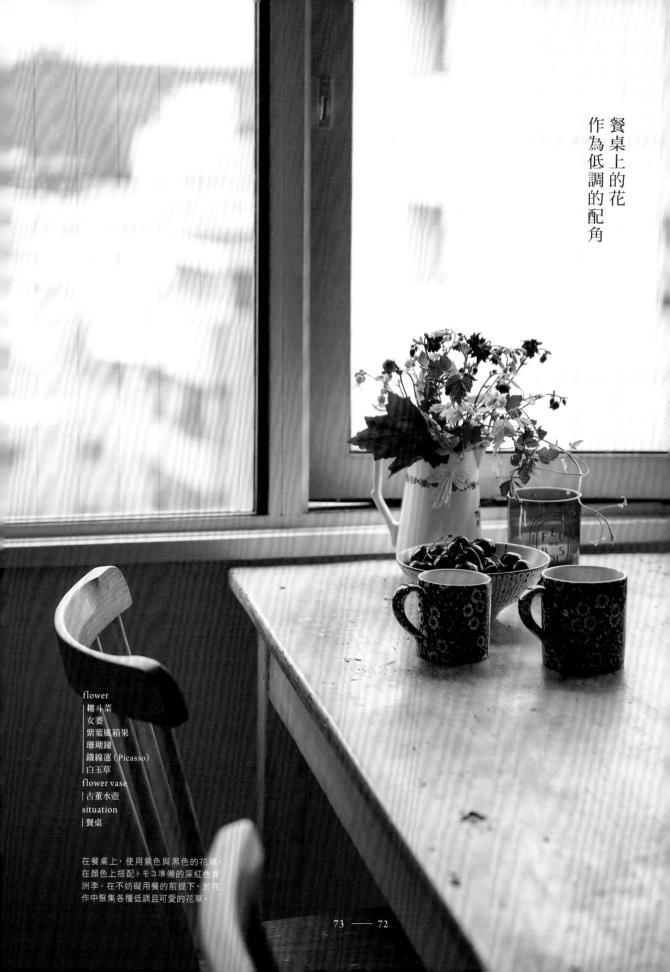

餐桌上的花
作為低調的配角

flower
|耬斗菜
|女萎
|紫葉風箱果
|珊瑚鐘
|鐵線蓮（Picasso）
|白玉草
flower vase
|古董水壺
situation
|餐桌

在餐桌上，使用紫色與黑色的花草，
在顏色上搭配トモコ準備的深紅色非
洲李。在不妨礙用餐的前提下，於花
作中聚集各種低調且可愛的花草。

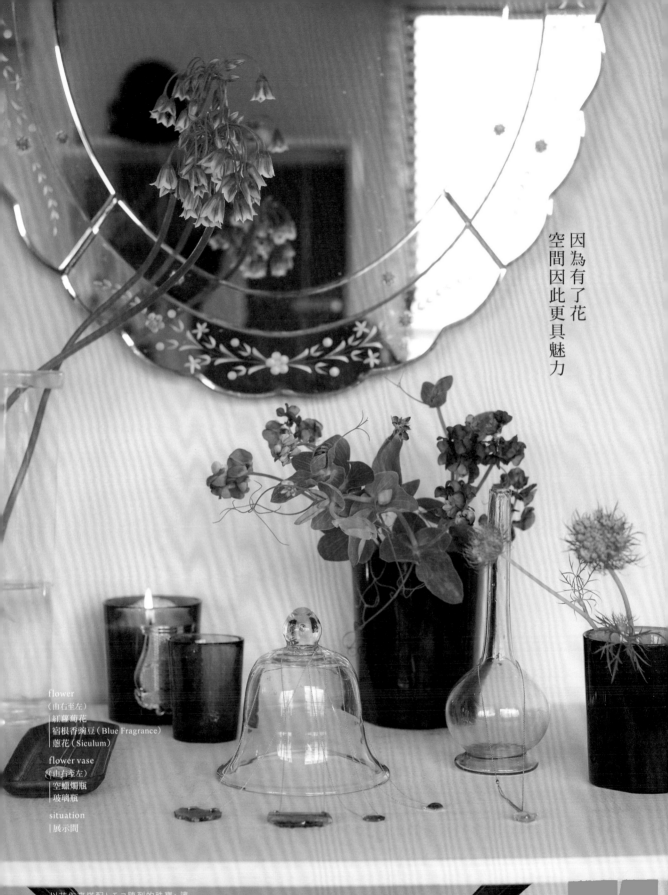

因為有了花
空間因此更具魅力

flower
（由右至左）
紅纓菊花
宿根香豌豆（Blue Fragrance）
蔥花（Siculum）

flower vase
（由右至左）
空蠟燭瓶
玻璃瓶

situation
|展示間

以花作來搭配トモコ陳列的珠寶，讓
空間整體更加華麗。使用薄荷系列香
味的 Cire Trudon 蠟燭空杯來完成
花作。

黑田夫妻住在東京都心區屋齡35年的公寓中。走上複式小屋的階梯後，彷彿進到一片祕密花園般的寬廣空間，這個種有各種植物的空間，就是先生一點一滴親手打造出來的陽台花園。

トモコ在時尚業的新聞部門與從事主管工作時，於二〇一〇年成立了展示空間「alice daisy rose」，無關乎流行，而是介紹持續投注心血推出產品的設計師品牌。事實上，在其自家住宅一樓也兼有展示間的功能。

丈夫是平面設計師，也從事「YAECA HOME STORE」等商店的植栽工作。這對夫婦曾在倫敦生活過近兩年。

「有海德公園與肯辛頓花園……生活周遭隨處有公園、樹木與花草，那種環境本身就是住民的財產。而原本我並不喜歡過度設計的東西……因此，我當時想作的並不是『庭院』，而是『有植物的風景』。」益朗如此說道。

例如，芫荽花的種子會飛落四處，在想像不到的地方開花。如是這般，依照自然的樣子開花也很好。

「我非常同意益朗的想法。我在從事花藝工作之前，很嚮往在庭院或陽台種植物。

因此在插花時，我也會從植物如何從土中發芽與如何生長中得到插花的靈感。能夠使用自己種植的植物插花，有種特別的喜悅，就算無法全部都選用自己種的花，但在買來的花材中添加一朵陽台種的花，也會讓作品變得很特別。」

因此，這次花藝裝飾的主題是「自然風」。在玄關使用繡球花插在大型花器當中，彷彿是在庭院中看見的風景。尤加利和煙霧樹，可以任其逐漸乾燥，直到完全乾燥之前都可以欣賞。使用庭院摘下的花，一邊描繪著陽台的風景，一邊完成桌上布置。

當困惑於要使用什麼花、如何組合、如何設計花作等問題時，或許試著回想曾經在大自然中遇見過的花草風景，也會是一個好方法。

HARUMI FUKUDA

福田春美

福田喜歡在家製作料理，
因此使用了香草裝飾在廚房四周。
若結合「進食」與「欣賞」，樂趣也會加倍。

Branding Director

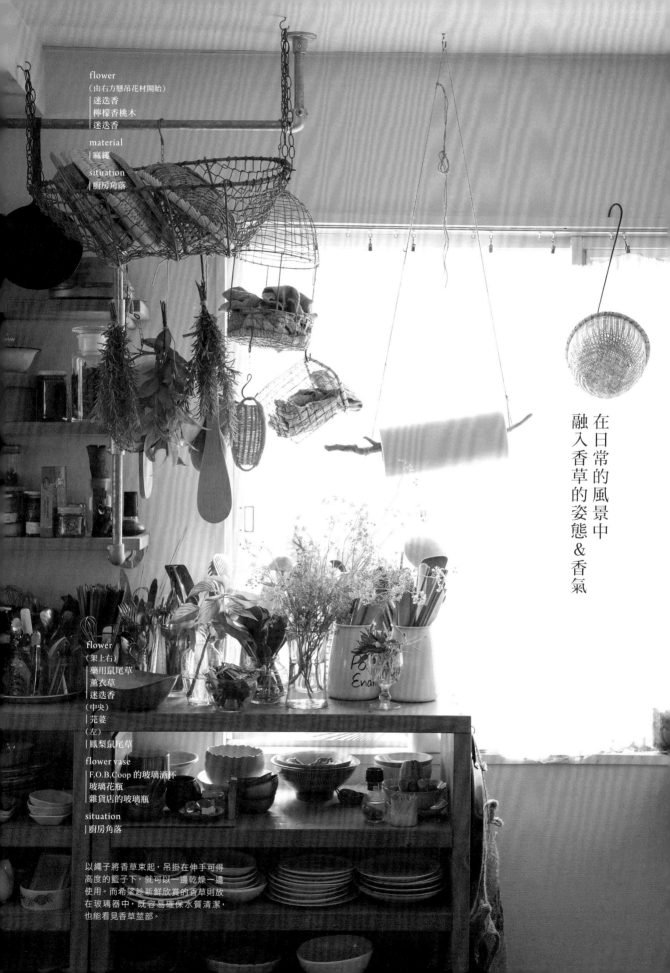

flower
（由右方懸吊花材開始）
|迷迭香
|檸檬香桃木
|迷迭香

material
|麻繩

situation
|廚房角落

flower
（架上右）
|藥用鼠尾草
|薰衣草
|迷迭香
（中央）
|芫荽
（左）
|鳳梨鼠尾草

flower vase
|F.O.B.Coop 的玻璃酒杯
|玻璃花瓶
|雜貨店的玻璃瓶

situation
|廚房角落

以繩子將香草束起，吊掛在伸手可得
高度的籃子下，就可以一邊乾燥一邊
使用。而希望趁新鮮欣賞的香草則放
在玻璃器中，既容易確保水質清潔，
也能看見香草莖部。

在日常的風景中
融入香草的姿態＆香氣

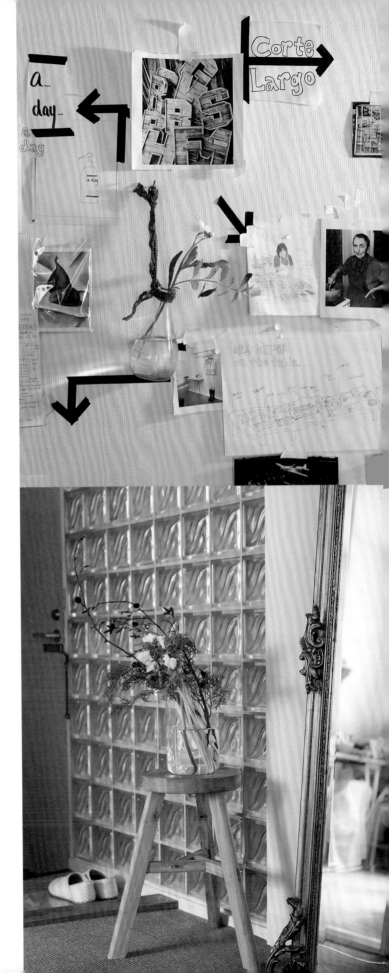

flower
| 紫羅蘭
| 銀石蠶
flower vase
| 玻璃瓶
material
| 蕾絲
situation
| 客廳牆壁

隱藏在工作筆記中

福田會在牆壁上張貼工作的照片和筆記，將腦中的思考視覺化。將小型植物插入花瓶中，作為這些筆記的裝飾。營造充滿玩心的空間，好像會伴隨著更好的點子出現。

flower
| 風信子
| 白頭翁
| 夜叉橙木
| 針葉樹（Blue Ice）
flower vase
| 小泉玻璃的水壺
situation
| 玄關

在玄關裝飾迎賓花

在迎接客人的玄關處，以枝幹與春天花草的組合來進行花藝裝飾。使用具有季節感的花草，可以改變開門之後的感覺，與來訪的客人自然地產生話題。

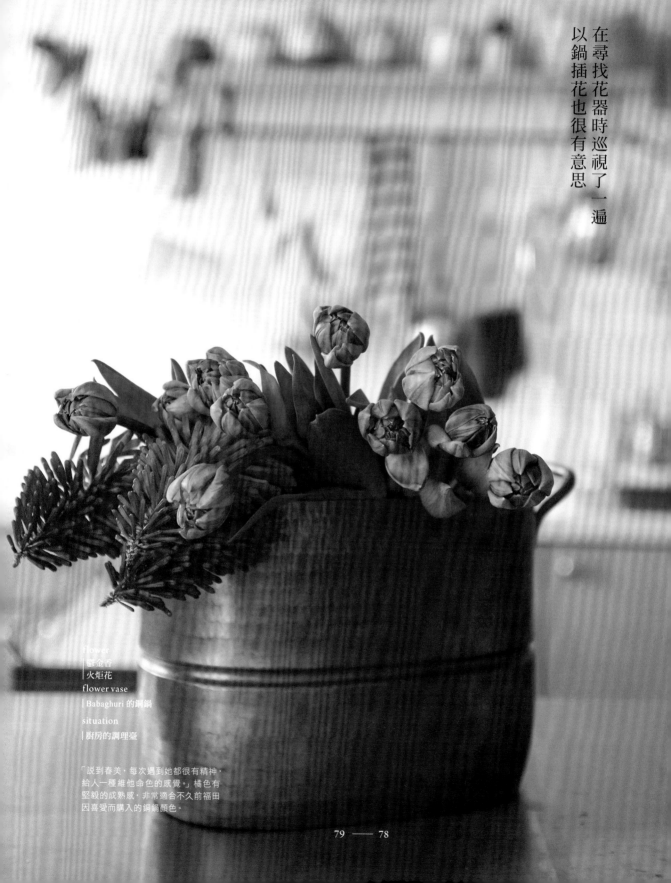

在尋找花器時巡視了一遍
以鍋插花也很有意思

flower
|鬱金香
|火炬花
flower vase
|Babaghuri 的銅鍋
situation
|廚房的調理臺

「說到春美，每次遇到她都很有精神，
給人一種維他命色的感覺。」橘色有
堅毅的成熟感，非常適合不久前福田
因喜愛而購入的銅鍋顏色。

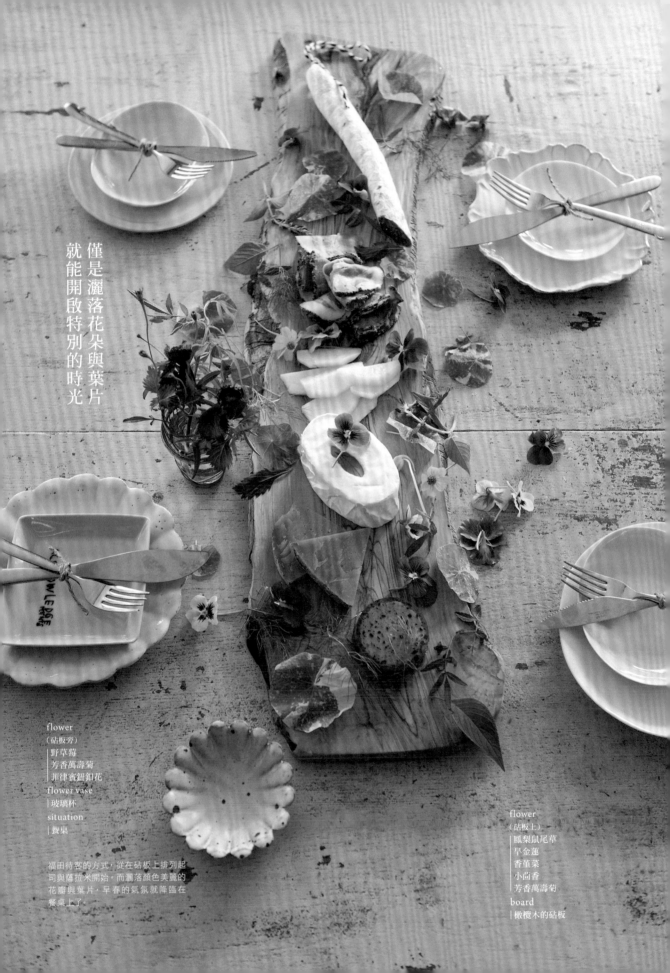

僅是灑落花朵與葉片
就能開啟特別的時光

flower
（砧板旁）
野草莓
芳香萬壽菊
菲律賓鈕釦花
flower vase
玻璃杯
situation
餐桌

flower
（砧板上）
鳳梨鼠尾草
旱金蓮
香堇菜
小茴香
芳香萬壽菊
board
橄欖木的砧板

福田待客的方式，從在砧板上排列起
司與薩拉米開始。而灑落顏色美麗的
花瓣與葉片，早春的氣氛就降臨在
餐桌上了。

福田的自家住宅是建於一九七〇年代的公寓。客廳的混搭風格，很符合活躍於時尚與藝術等領域的福田。在開放廚房的前方，有大型的調理臺，在餐車上則擺滿了調味料。從天花板上垂吊鍋子與籃子等，看起來就像是專業的廚房。

「作料理可以排解壓力。今天也是一大早就去築地採購，昨天收到從札幌訂購的蝦子，所以就先作了魚高湯。」

身為品牌總監的福田，現在負責北方生活風格的網路商店 to the north 以及居家保養香氛品牌 a day，也參與了生活風格商店 Corte Largo 的成立，目前活躍於不同領域。

「在活動的餐會上曾經一起出席過，但幾乎沒什麼說話的機會……在那之後，我在福田的 Instagram 上留言，才開始聊天。她會邀我到她家，在暱稱為 hamiru 亭的地方吃飯，或帶我去逛築地的市場。」

「在法國，幾乎週末時都會有家庭派對，在餐點上也會有一道道菜的形式。我受到這種影響，開始會自己準備料理與布置餐桌。」福田說。

不過，令人意外的是她幾乎不會在房屋內布置花草。

「雖說在吃飯時會使用香草，但是一般

花草很快就會枯萎……」

平井在廚房懸吊香草，也在餐桌上灑上花瓣與葉片，在美食的場景中增添了花草。

「我想，將植物導入生活最重要的契機，應該是可以與喜愛的事物聯繫在一起。有人會說『擔心自己能不能夠照顧花草』，不過如果能讓對方感受到『如果是這種作法，我好像也辦得到』就夠了。我覺得在別人家插花，就像是將一種新的體驗當作禮物送給對方。」

即使花草不是主角，在「日常的生活空間」的角落中有小小的植物，每天就會稍微有所不同……了解那個人所珍惜的時間，似乎就是找到適合那種生活的花草的第一步。

YURI NOMURA

野村友里

美食、音樂，與花。
彼此互相襯托，營造出充滿樂趣的時光，
以低調的方式進行花藝裝飾。

Food Director

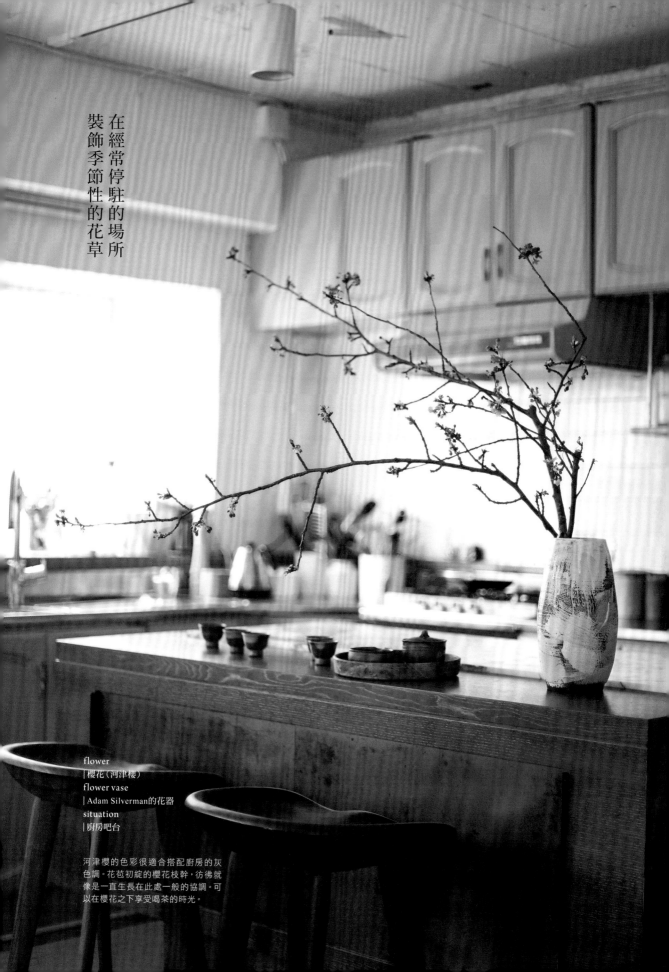

在經常停駐的場所
裝飾季節性的花草

flower
|櫻花（河津櫻）
flower vase
|Adam Silverman的花器
situation
|廚房吧台

河津櫻的色彩很適合搭配廚房的灰
色調。花苞初綻的櫻花枝幹，彷彿就
像是一直生長在此處一般的協調。可
以在櫻花之下享受喝茶的時光。

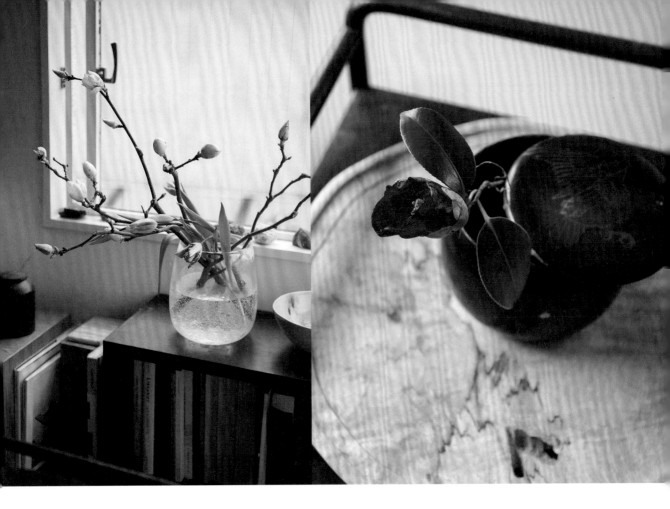

flower
| 白木蓮
| 鬱金香（Silver Cloud）
flower vase
| 玻璃冰酒器
situation
| 客廳的書架上

flower
| 茶花
flower vase
| 圍棋棋盒
situation
| 客廳

以堅硬的枝幹配上柔軟的花

將枝幹搭配上莖幹柔軟的球根花，就會產生律動感，原本枝幹具有張力的堅硬感也會變得和緩。玻璃冰酒器則是野村請設計師製作的，裝飾在光線灑落的窗邊更顯美麗。

將用具與花草視為一體

野村從祖父處獲得的漆器圍棋棋盒上畫有鳥禽，在此處只以一朵茶花裝飾，展現與器具的一體感。將繼承的器物當作花器，展現與本來不同的使用方式也是很不錯的作法。

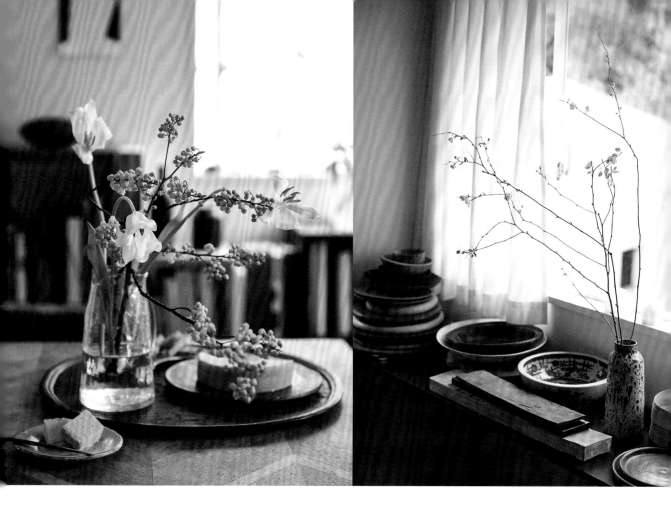

flower
|山胡椒
|鬱金香（Spring Green）
flower vase
|玻璃水壺
situation
|餐桌

flower
|棣棠花
flower vase
| Adam Silverman的花器
situation
|食器架上

欣賞花草直至凋零的姿態

雖說鬱金香在含苞的時刻很美，但即使開始凋零的姿態也很可愛。雄蕊與雌蕊的配色不同也很有趣。山胡椒才正要開始開花，即使在鬱金香凋謝之後，還是可以長時間觀賞。

特意將花裝飾在無機感的場所

因為工作上的關係有許多器物，野村都陳列在客廳的架上。不刻意去尋找場所，利用這些收納的空間來作花藝裝飾也很好。添加了鮮花之後，無機感的空間也會變得柔和。

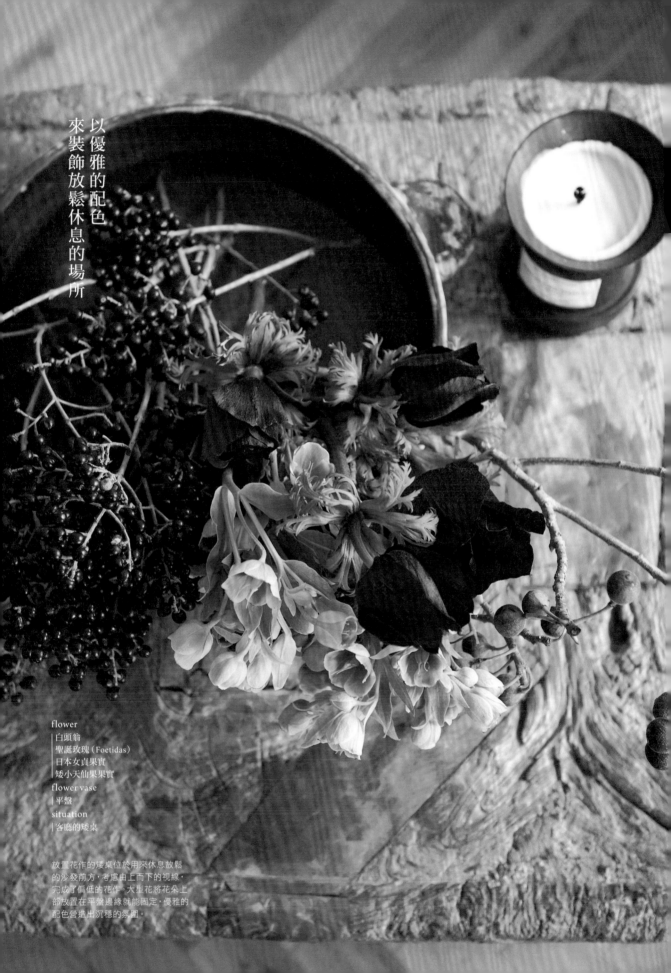

以優雅的配色
來裝飾放鬆休息的場所

flower
|白頭翁
|聖誕玫瑰（Foetidas）
|日本女貞果實
|矮小天仙果果實
flower vase
|平盤
situation
|客廳的矮桌

放置花作的矮桌位於用來休息放鬆
的沙發前方，考慮由上而下的視線，
完成了偏低的花作。大型花將花朵上
部放置在平盤邊緣就能固定，優雅的
配色營造出沉穩的氛圍。

「我從以前就一直希望有一天可以到友里家來插花，若有這個機會，我就默默決定一定要選用很有友里風格的剛直枝幹。」平井說。

野村在原宿的小巷弄內經營獨棟的restaurant eatrip，以餐飲總監的身分活躍著。養育野村長大的母親十分善於待客，老家總有客人來訪，據說話題會以美食為主，再拓展到音樂與電影。她說，這樣的情景就是目前工作的原點。曾於室內設計商店IDEE的咖啡店工作過，後來才獨立。不僅僅是料理，也與設計師與音樂家等不同領域的創作者合作，拓展飲食的可能性。在二〇〇九年負責導演的電影《eatrip》，就是以訪問的方式描繪人們與「食物」之間關係的紀錄片。其後她在舊金山的Chez Panisse工作，回到日本後才開店。

野村住在屋齡40年的老公寓中。在全面翻修時，將廚房以優雅的灰色調加以統一。為了配合這個顏色，平井選用了淡粉紅色的櫻花。利用櫻花原本就有的延伸感枝幹，在吧台處完成了大型作品。

「櫻花的花期轉瞬即逝，正因為凋謝時一朵花都不留才吸引人。凋零之後，也就是下一個季節的到來。因此，在這短暫的期間，如果可以在櫻花下喝茶，品味春天的氣氛，應該是件樂事吧！」

在窗邊，以鬱金香來搭配在早春含苞的白木蓮。

「將堅硬的枝幹搭配柔軟的鬱金香，就會產生律動感。這個意象是來自於樹下有春天花朵綻放的風景。」平井說。

以一朵茶花搭配野村祖父留下的老漆器圍棋棋盒。銘刻著家族歷史的器具，因為有花草裝飾，而彷彿與「當下」產生了連結。

這次平井準備的花材，都有稍微收斂的感覺，不選用華麗的花草來裝飾，而刻意低調為之。這種裝飾方式，可以與料理和音樂等「另一種」樂趣產生共鳴。

與玫瑰一起生活

將玫瑰帶來的愉悅
送給三個人

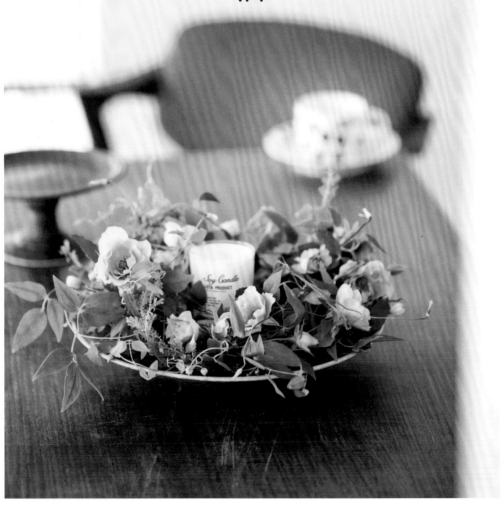

彷彿草原般的餐桌花圈 在大盤的中央放置蠟燭，以花材覆蓋其周圍空間，就像是花圈一般。＊花·玫瑰（紫水）·鐵線蓮·多花素馨／花器·平盤／場所·餐桌

結合香菜子
所喜愛的香味

香菜子經常會使用香氛蠟燭來改變心情，因此建議以玫瑰來享受其香氣。

雖說也有帶甜味香氣的玫瑰，但平井認為符合香菜子風格的香氣應該是茶香系列的，所以挑選了帶有類似紅茶香氣的玫瑰。

玫瑰不僅外表華麗，其魅力也能在香味中展現。

香菜子（Kanako）模特兒·插畫家

LOTA PRODUCT負責人。在懷第二胎時成立品牌，針對「為了孩子與自己所需要的物品」開發。近作為《香菜子的服裝選擇》（主婦與生活社）。http://www.lotaproduct.com/

在喜愛的服裝旁
以倒掛花束裝飾

以玫瑰與有防蟲效果的香草搭配製成倒掛花束，能夠取代驅蟲劑與香包的功能。任其懸吊，可以觀賞至乾燥為止。＊花·玫瑰（Darcey）·迷迭香·薰衣草／材料·拉菲草／場所·掛衣架

若只選用玫瑰
三朵剛好可取得平衡

選用了至少三朵帶有清香的玫瑰，如果只使用單一種花材插花，數量選擇奇數會比較容易取得平衡。如果選用開花型態不同的花種，則可讓作品看起來更豐富。＊花·玫瑰（Auckland）／花器·馬克杯／場所·客廳的矮桌

在玄關以甘甜的香氣
來迎接客人

將花期結束的玫瑰花朵與花瓣置入水中，使其漂浮，並與浮水蠟燭一起放在玄關處。點火之後，香氣更濃郁。＊花·玫瑰（Queen of Sweden·Juliet·Peach Blossom·Yves Piaget）／花器·玻璃器／場所·玄關

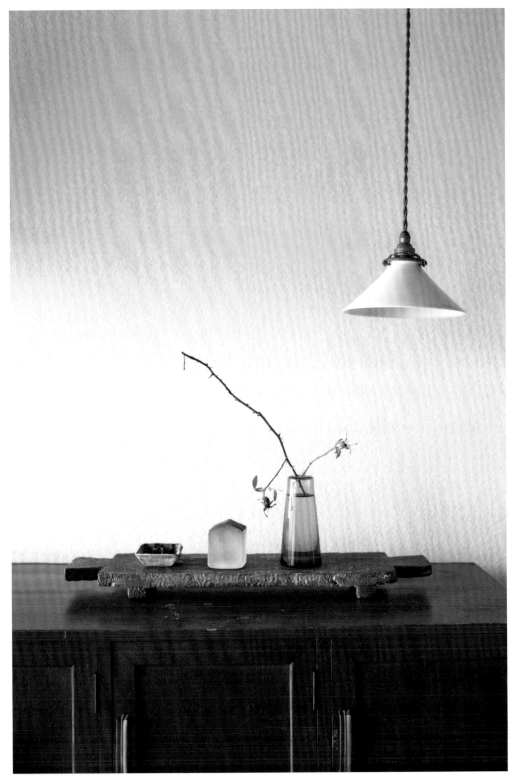

映襯枝幹的姿態

使用保持自然樣態，卻引人注目的玫瑰果實。在玄關處，可以裝飾有機會與訪客產生話題的花材，例如有律動感、具趣味性的枝幹等。＊花・玫瑰果實／花器・一輪插花器／場所・玄關

與一田憲子的和風生活相搭配的玫瑰

一田憲子住在屋齡50年的平房，狹窄的空間中排列了她所挑選的老傢俱與日式器具。為了搭配一田的和風生活，因此使用以白玫瑰為主角的和風花藝裝飾。單純使用大量玫瑰來插花，雖然會很華麗，但如果與其他的秋天花草搭配，更能適切地融入生活空間中。

一田憲子（Ichida Noriko）自由撰稿人‧編輯

擔任《暮らしのおへそ》的主編（主婦與生活社），同時活躍於女性雜誌與單行本的寫作等。「外之音‧內之香」的負責人。二〇一七年八月預計發售與生活器具相關的新書。http://ichidanoriko.com/

使用裝水筒狀容器來作掛花

裝水的筒狀容器一般是當作器物掛在牆壁上，在此將一枝莖幹上有複數花朵的迷你玫瑰當作一枝枝幹插在容器中。而一般說來和風感強烈的「掛花」，也因為使用可愛的玫瑰而有了不同的感覺。＊花‧玫瑰（Shirabe）／花器‧古鋁製裝水筒狀容器／場所‧起居室

將木通籃子當作花器

使用籃子完成俯視觀賞的花作，以粉紅色的玫瑰作為重點色。在籃子中，放入裝滿水的玻璃器來插花。＊花‧玫瑰（Shadow of the Day‧Sweet Old）‧繡球花‧鐵線蓮／花器‧木通籃子／場所‧玄關旁的角落

在大型花器中裝飾滿滿的花草

在注入室外光線的走廊上，使用已開花八成的白色玫瑰，與開始染紅的葉材和果實，將花器裝得滿滿的。＊花‧玫瑰（Shirabe）‧橄欖繡球‧紫葉風箱果‧野葡萄‧雪球花‧紫狗尾草‧青菽‧地榆／花器‧片口的缽／場所‧走廊

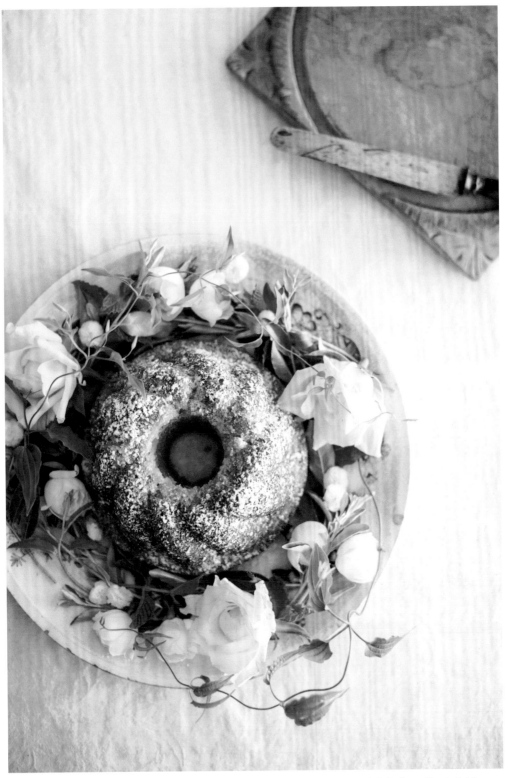

用於待客或慶祝場合　在咕咕霍夫蛋糕四周，花草以彷彿頭冠的方式裝飾著。＊花‧玫瑰（Sunny Antike‧Sweet Old）‧綠薄荷‧沙棗‧蔓生百部／花器‧平盤／場所‧桌面

搭配星谷菜々的料理

星谷曾經以玫瑰入菜，例如使用玫瑰果的果凍或玫瑰醋等，對於宛如紅寶石般澄澈的美麗顏色及如此典雅的世界觀，平井也覺得感動。

而為了與星谷的料理搭配，因此使用了顏色亮麗的玫瑰，不僅可愛，還能表現成熟的優雅。

星谷菜々 (Hoshiya Nana) 料理家

料理教室apron room負責人，JSA認定品酒師。以女性雜誌及書籍為主，對家庭料理與糕點的食譜進行提案。著有《BAKE 糕點烘焙的基礎》（成美堂出版）等多本著作。
http://www.apron-room.com/

在作業檯上
使用香氣較淡的玫瑰

陳列許多用具的調理檯，因為是處理食材之處，所以使用香氣較淡的玫瑰。花朵不單單是正面，也可以添加橫向的花材，營造出具有動感的作品。花‧玫瑰（Honoka）‧百日草‧金光菊／花器‧陶器的餐具收納罐／場所‧廚房的作業檯

欣賞著
乾燥過程中的姿態

以麻繩綁起一朵朵花草，懸吊在窗邊。花朵的姿態與輪廓很美，即使乾燥時也能欣賞。＊花‧玫瑰（Teddy Bear‧Darcey‧Juliet）‧繡球花‧尤加利‧山薄荷‧小木棉／材料‧麻繩／場所‧窗邊

在寬口大花器中
裝飾有足夠量感的玫瑰

花作用來搭配以乾燥玫瑰、蘋果醋及冰糖作成的玫瑰醋。將玫瑰上方放在寬口花器的口緣上就能固定。＊花‧玫瑰（Juliet‧Queen of Sweden‧Yves Silva‧Lilac Rose）／花器‧咖啡歐蕾碗／場所‧桌面

KIYOMI KOBORI

小堀紀代美

牆壁的顏色、牆上掛的畫、
傢俱與架子的顏色。
活用背景來進行花的裝飾⋯⋯
如果將視點擴大，就能拓展插花的樂趣。

LIKE LIKE KITCHEN

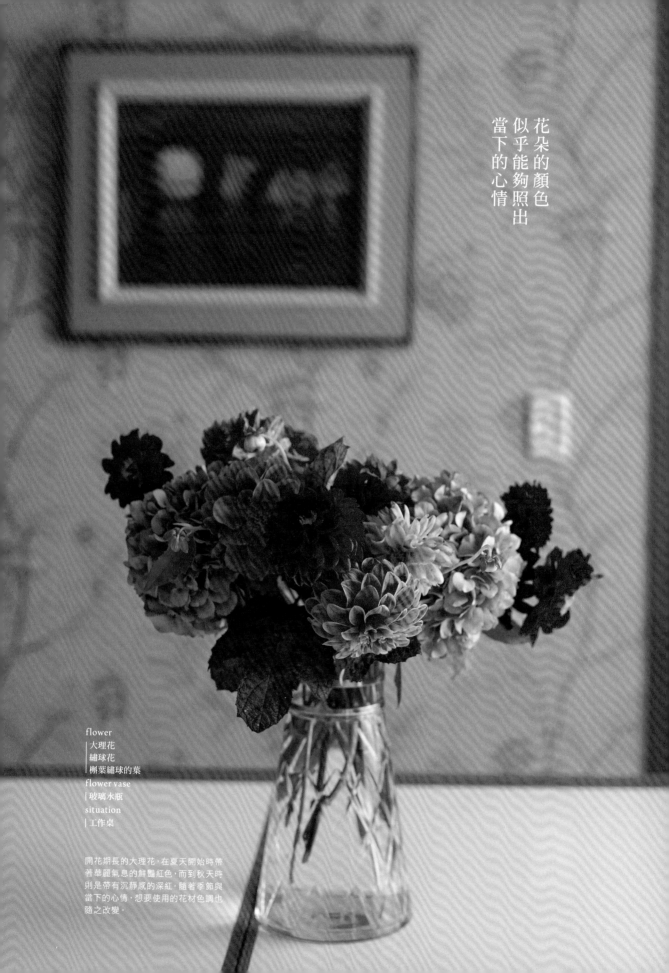

花朵的顏色
似乎能夠照出
當下的心情

flower
| 大理花
| 繡球花
| 槲葉繡球的葉
flower vase
| 玻璃水瓶
situation
| 工作桌

開花期長的大理花，在夏天開始時帶
著華麗氣息的鮮豔紅色，而到秋天時
則是帶有沉靜感的深紅，隨著季節與
當下的心情，想要使用的花材色調也
隨之改變。

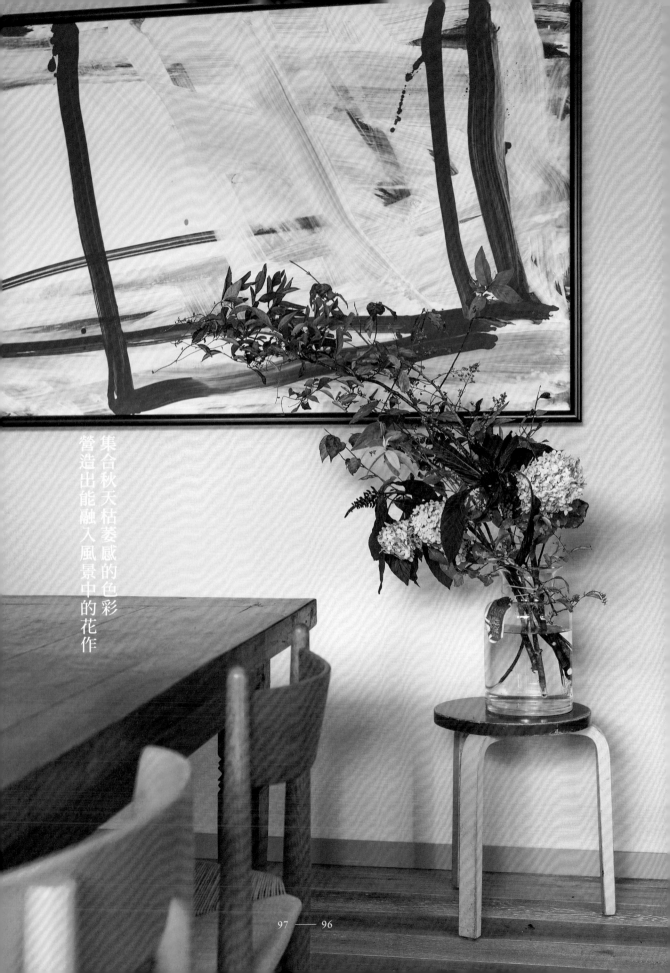

集合秋天枯萎感的色彩
營造出能融入風景中的花作

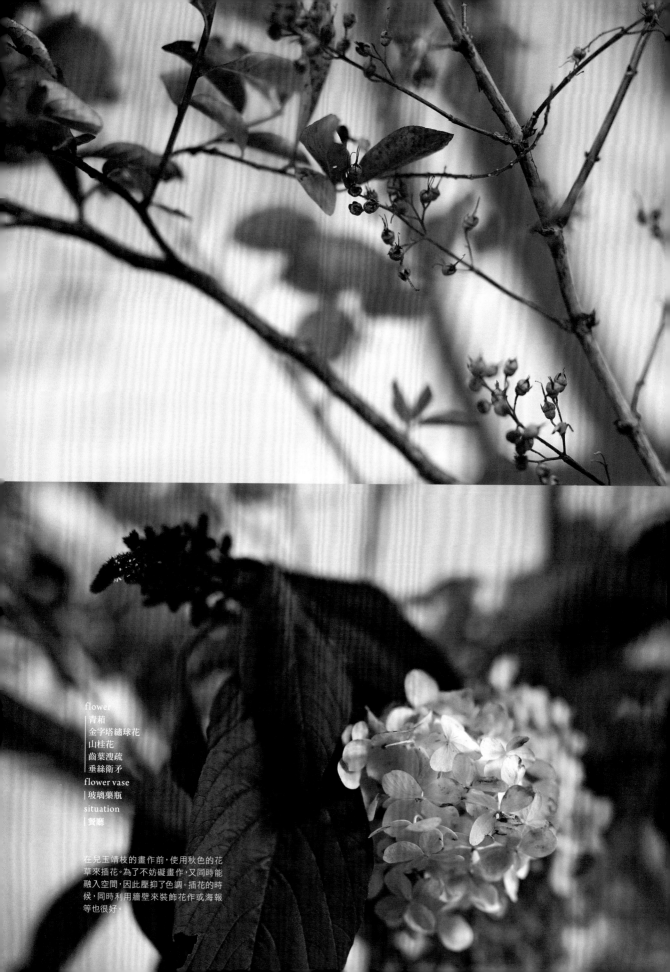

flower
|青稻
|金字塔繡球花
|山桂花
|齒葉溲疏
|垂絲衛矛
flower vase
|玻璃藥瓶
situation
|餐廳

在兒玉靖枝的畫作前，使用秋色的花
草來插花。為了不妨礙畫作，又同時能
融入空間，因此壓抑了色調。插花的時
候，同時利用牆壁來裝飾花作或海報
等也很好。

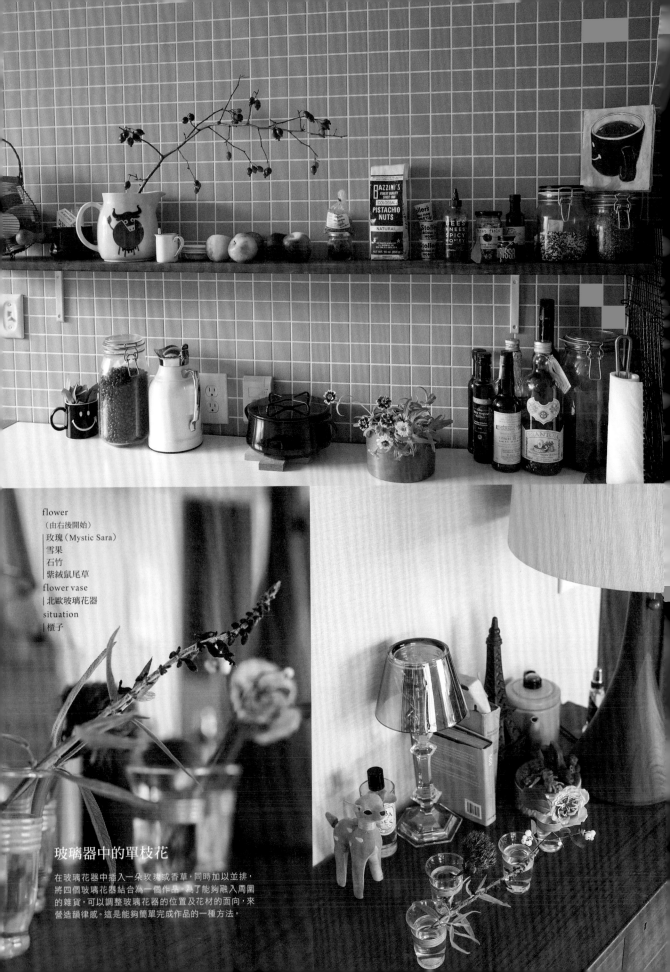

flower
（由右後開始）
玫瑰（Mystic Sara）
雪果
石竹
紫絨鼠尾草
flower vase
｜北歐玻璃花器
situation
｜櫃子

玻璃器中的單枝花

在玻璃花器中插入一朵玫瑰或香草，同時加以並排，
將四個玻璃花器結合為一個作品。為了能夠融入周圍
的雜貨，可以調整玻璃花器的位置及花材的面向，來
營造韻律感。這是能夠簡單完成作品的一種方法。

flower
| 紫扁豆（Ruby Moon）
| 沙棗
flower vase
| 古董瓶
situation
| 廁所的洗手台

享受寧靜的配色

壁紙是英國Harlequin的產品，為了搭配灰色的色調，因此使用紫色的扁豆。紫色很強烈，搭配綠色的沙棗，來緩和給人的印象。花瓶的綠色加上紫色、灰色，整合成同一色調而顯得漂亮。

flower
（上）
| 玫瑰果實（鈴薔薇）
flower vase
| 阿拉比亞的牛奶瓶
situation
| 廚房的架子

flower
（下）
| 百日草
flower vase
| 銅鍋
situation
| 廚房的作業台

在廚房裝飾無香氣的花

在最常停留之處享受花作。在廚房中，裝飾沒有香氣的花材，及使用玫瑰果實等不會落花粉的素材。將鍋子當作花器裝飾百日草，以明亮的顏色來增添愉快熱鬧的感覺。

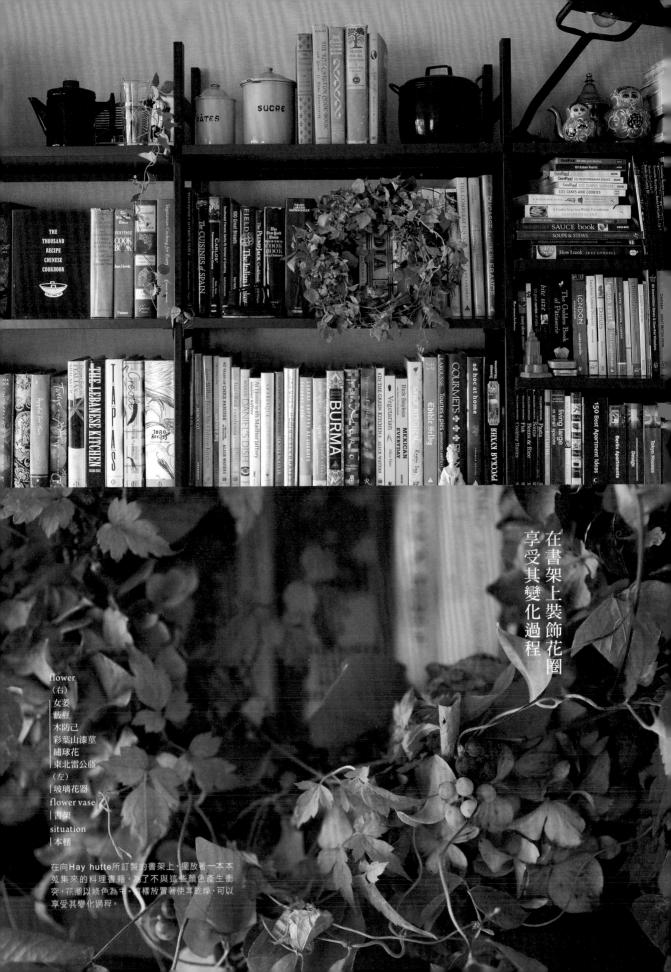

flower
（右）
女萎
藪豆
木防己
彩葉山漆莖
繡球花
東北雷公藤
（左）
玻璃花器
flower vase
｜書架
situation
｜本棚

在向Hay hutte所訂製的書架上，擺放著一本本
蒐集來的料理書籍。為了不與這些顏色產生衝
突，花圈以綠色為主，直接放置著使其乾燥，可以
享受其變化過程。

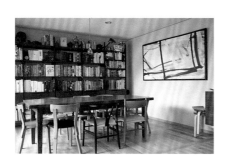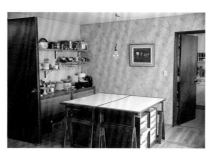

「第一次拜訪小堀家的那天，對於多彩多姿的壁面十分吃驚。料理教室的空間中，使用了芥末黃色的壁紙，書架上則以顏色別來排列書籍，而廚房的壁磚是灰色的。因為很少見到牆壁如此有個性的住宅，所以該如何以花來裝飾，讓人有很多想像。」

雖說小堀是活躍的料理專家，但令人意外的是她很晚才開始這項事業。她是洋菓子店的女兒，經歷了廣告代理店，並在藝廊中工作過。

「從事被顏色包圍的工作很快樂呢！」小堀如此說。她說因為工作在海外各種飯店留宿時，特別喜歡尋找愛好的室內裝潢，也因此她了解到牆壁的搭配方式。

「不是張貼喜愛的壁紙，就是會以顏料來塗牆壁。我在模仿外國風格時，只要看到白色牆壁就靜不下來。我很不擅長極簡風格，插花時也很少使用白色花材。」小堀說。

二〇一〇年時，因為想要營造一個能夠讓大家聚會的空間，所以開始經營LIKE LIKE KITCHEN咖啡店，並負責料理的準備工作。之後在自己家經營料理教室。為了配合芥末黃色的壁紙，平井選擇了初秋的大理花。

「因為壁紙本身就很具視覺效果，因此使用深粉紅色的大理花來吸引人的目光。花材的角色在於增加顏色，而顏色也能表現當下的心情。例如，使用紅色等鮮豔顏色的花材時，能表現飛揚的心情；而使用藍色花材時，則表現沉穩的心情。花與自己是可以融為一體的。」平井說。

相反地，在具備動態感的大型畫前，則使用優雅色調的枝幹。

「在小堀的家中，會不自覺想要享受各種顏色的樂趣。而我在插花時，最重視的就是色調。春天時使用不混濁的純色，梅雨時使用藍色，夏天則使用原色，秋天則選擇給人沉穩感的深色……使用染紅或開始落葉的枝幹來營造沉靜感，或心情好時也會想營造華麗感等。使用各種當季花材，進而表現貼近自己心情的花藝，真的很美好。」

季節性的花材，似乎也有助於營造接待客人的氛圍。小堀所創造出來的趣味與藝術，進一步與花藝融合，產生了給人幸福感的空間。

JUNICHI OGAWA

オガワジュンイチ

在寧靜的鎌倉中的獨棟屋宅，
在庭院中摘取花材的時間宛如珍寶。
因此帶著感謝的心情來插作。

Therapist / herbalist

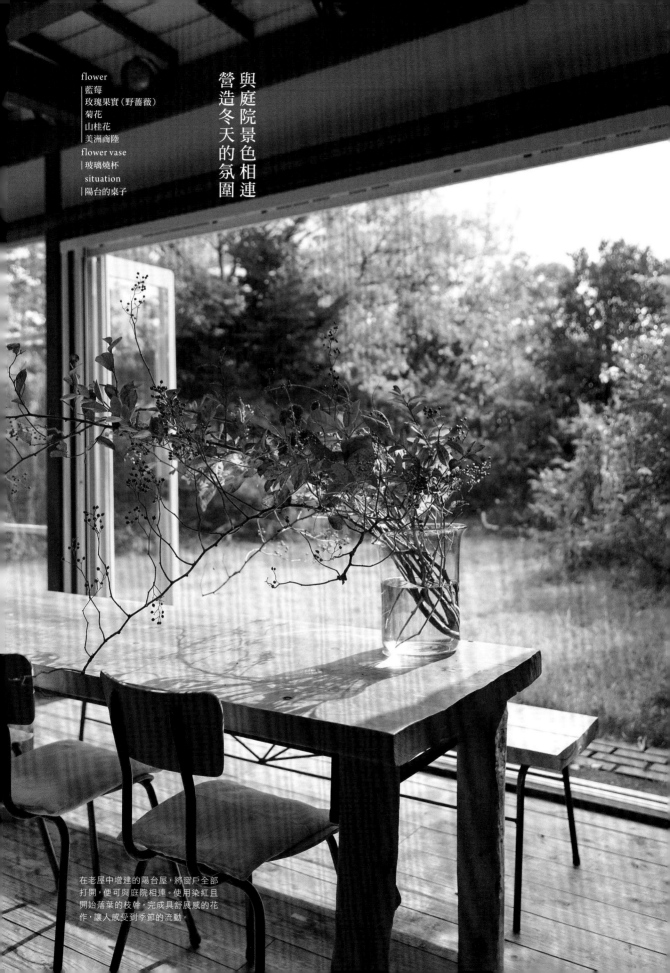

與庭院景色相連
營造冬天的氛圍

flower
藍莓
玫瑰果實（野薔薇）
菊花
山桂花
美洲商陸
flower vase
玻璃燒杯
situation
陽台的桌子

在老屋中增建的陽台屋，將窗戶全部
打開，便可與庭院相連。使用染紅且
開始落葉的枝幹，完成具舒展感的花
作，讓人感受到季節的流動。

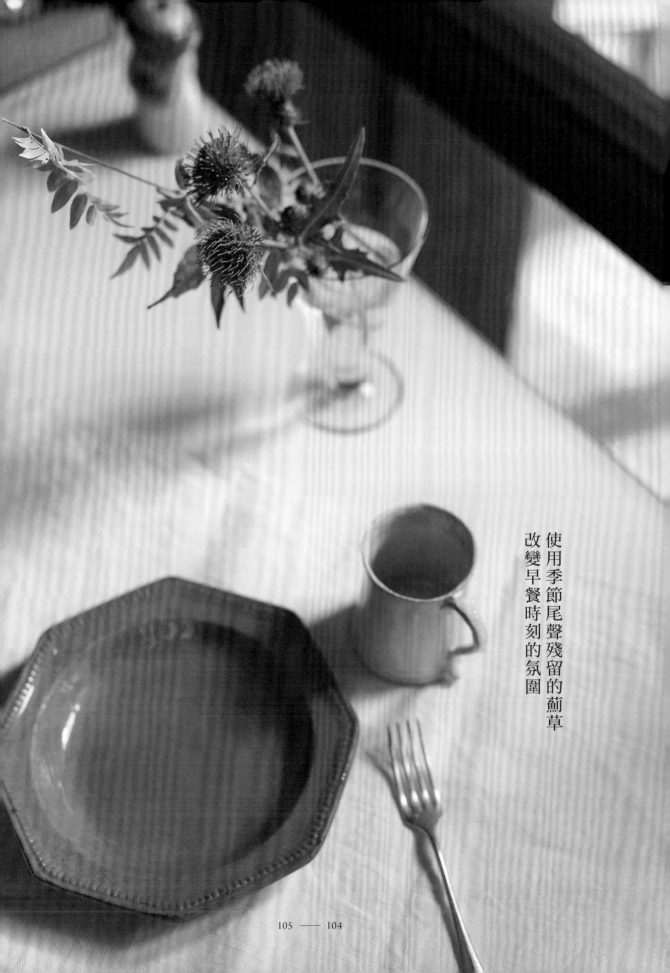

使用季節尾聲殘留的薊草
改變早餐時刻的氛圍

flower
|薊草
|藤蔓
flower vase
|古董酒瓶
situation
|早餐桌

在每天早上享用早餐的桌上，使用從
庭院中摘下的殘餘薊草來加以裝飾。
「想要讓每天早上散步的オガワ，體
驗彷彿還在散步的氛圍」。

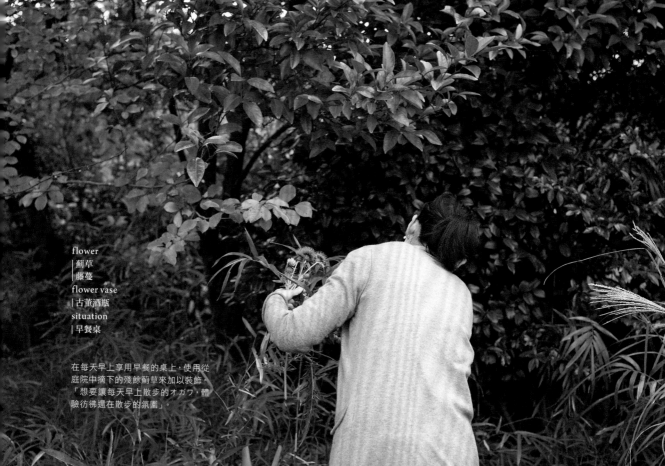

flower
|山茶花
|斑春蘭
flower vase
|玻璃花器與水壺
situation
|餐廳的門框上

在風與光的通道上插花

使用在庭院中的山茶花,插在オガワ因喜愛而蒐集來的
玻璃花器中,並排列在門框上。當不知道要將花裝飾在
何處時,不妨選擇光與風通過的場所,如此一來,花的
顏色會看起來自然,而通風之處對花來說應該也會感
到舒服。

flower
| 芒草
| 射干果實
| 山繡球花
| 紫狗尾草
| 巨蜥爪
flower vase
| 藤井昌志的針線盒
situation
| 陽台的架子

flower
| 系芒
| 四照花
flower vase
| 藥瓶
situation
| 餐廳的角落

將冬天的寶物珍藏在小盒中

將在冬天庭院中收獲的花草乾燥後,集中放置在針線盒中。煙燻色調的組合,彷彿映照出了秋天到冬天的景色。作為花圈替代品,這種裝飾方式也很令人喜愛。

讓庭院的空氣也進入室內

直立的芒草是從庭院中採集來的,搭配帶著黃色小花的四照花,完成了這個高大的作品。オガワ愛用的現代感Marenco沙發具有其存在感,因此與高大的芒草很相配。

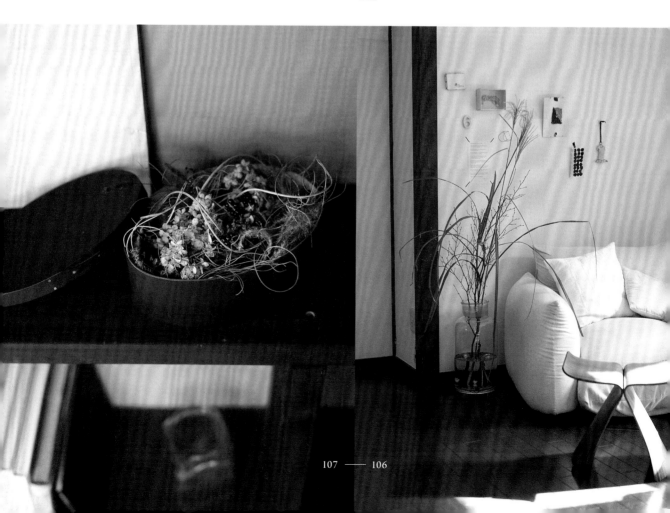

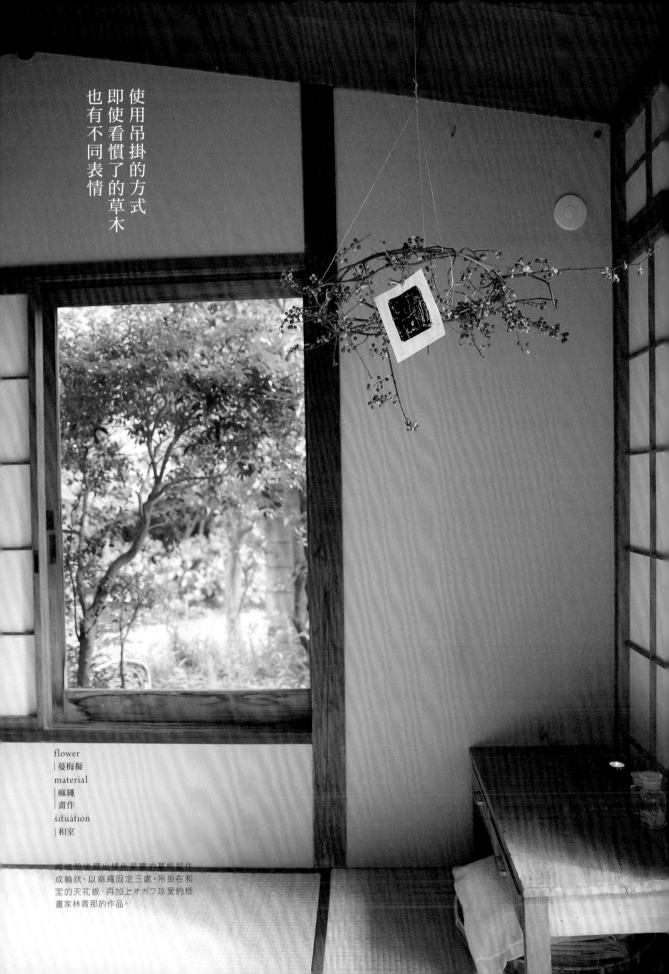

使用吊掛的方式
即使看慣了的草木
也有不同表情

flower
|蔓梅擬
material
|麻繩
|畫作
situation
|和室

將破殼後露出橘色果實的蔓梅擬作
成輪狀，以麻繩固定三處，吊掛在和
室的天花板，再加上オガワ珍愛的插
畫家林青那的作品。

訪問了位於神奈川縣鎌倉小山上的オガワジュンイチ的住宅。古老的獨棟建築，殘留著西洋式建築的趣味，而增建的陽台屋，可以欣賞庭院中的植物隨著四季變化，彷彿是在內又在外的舒適空間。

「這個物件是偶然遇見的，好像奇蹟一般。」オガワ這麼說著，平日工作是從整體性觀點對生活、健康與飲食進行建議。將自家住宅的一部分命名為「山中的scholē」，進行說故事活動、料理聚會與冥想等工作坊。

在關西的咖啡店工作過之後來到東京。過去是以「Nomimonoya」為名，主要從事飲料的供應工作。據他說，使用了香草、香料與水果的飲料很受歡迎，因此非常忙碌。

「之前生活與現在完全不同，日夜顛倒，連好好作料理的時間都沒有，只能吃超商的便當來解決，也會喝酒喝到早上。」

因為在這樣的生活形態中損壞了身體，也就順勢搬到了葉山，將飲食調整為玄米蔬食，進行體質改善。在五年前搬到了這個家之後，開始順著自然的韻律，過著日出而作的生活，如此一來，「身體與心靈都漸漸變乾淨了。」他說。

聽到這些故事的平井說：「從你自身就透露出經常與植物相處的氣質。雖說與我傳遞的方式不同，但是可以感覺出想要傳遞的內容是相同的。」

這次，首先在陽光照射的陽台上，使用開始落葉的藍莓與野薔薇、商陸等，以結有果實的枝幹完成具有延伸感的作品。

「這是與戶外的景色相連的裝飾方式。看到這種顏色，身體也會開始準備迎接冬天的來臨吧？花草是可以帶來『季節的訊息』的。」

把在オガワ的庭院中摘下芒草與薊草，裝飾在房間的各處。「來自花草的力量真的很大。外觀當然不用說，還有觸摸時感受到的新鮮感和香氣……使用庭院中的花草來插花，就意味著可以透過全身來享受這種感覺，真的非常幸福。」平井如此說。

感受自然，同時將庭院中的花草活用在生活當中，對於過著如此生活的兩人來說，彷彿真的可以聽見植物的語言。

KANAE ISHII

石井佳苗

以DIY方式完成的房間，各處都有自己的手作物。
正因為是充滿個性的空間，
因此適合使用有強烈存在感的花材。

Stylist

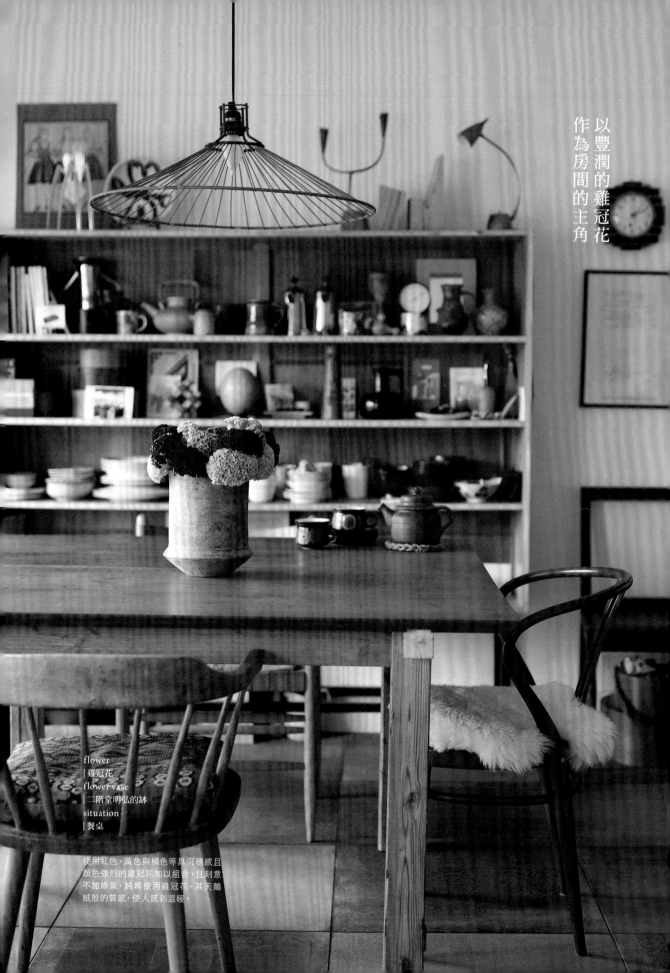

以豐潤的雞冠花
作為房間的主角

flower
｜雞冠花
flower vase
｜二階堂明弘的缽
situation
｜餐桌

使用紅色、黃色與橘色等具沉穩感且
顏色強烈的雞冠花加以組合，且刻意
不加綠葉，純粹使用雞冠花，其天鵝
絨般的質感，使人感到溫暖。

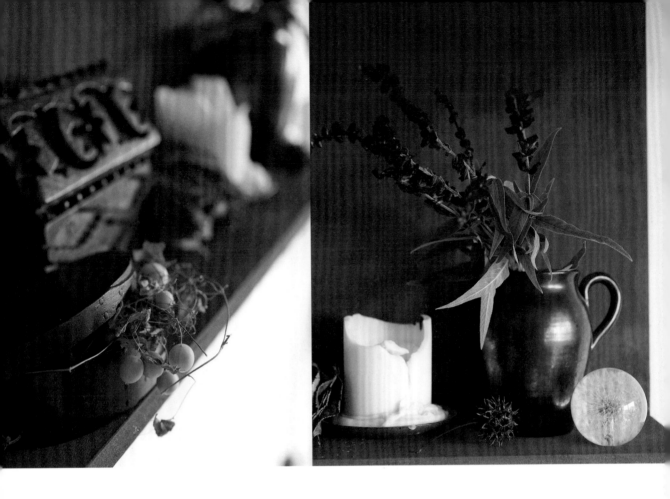

flower
（由右至左）
| 紫絨鼠尾草
| 落葉
| 雙輪瓜
| 落葉
flower vase
（右）
| 陶器水壺
（中）
| 井藤昌志的
| 針線盒
（左）
| 墨水瓶
situation
| 客廳的裝飾架

集合了喜愛物件的角落
將花作也當成雜貨一品

壁掛板是石井的手作物，使用特殊塗料將木材塑造成
生鏽的質感。將顏色漂亮的紫絨鼠尾草，與可愛圓形的
雙輪瓜當作物體般加以裝飾，並使用落葉自然地填補
雜貨之間的空隙。

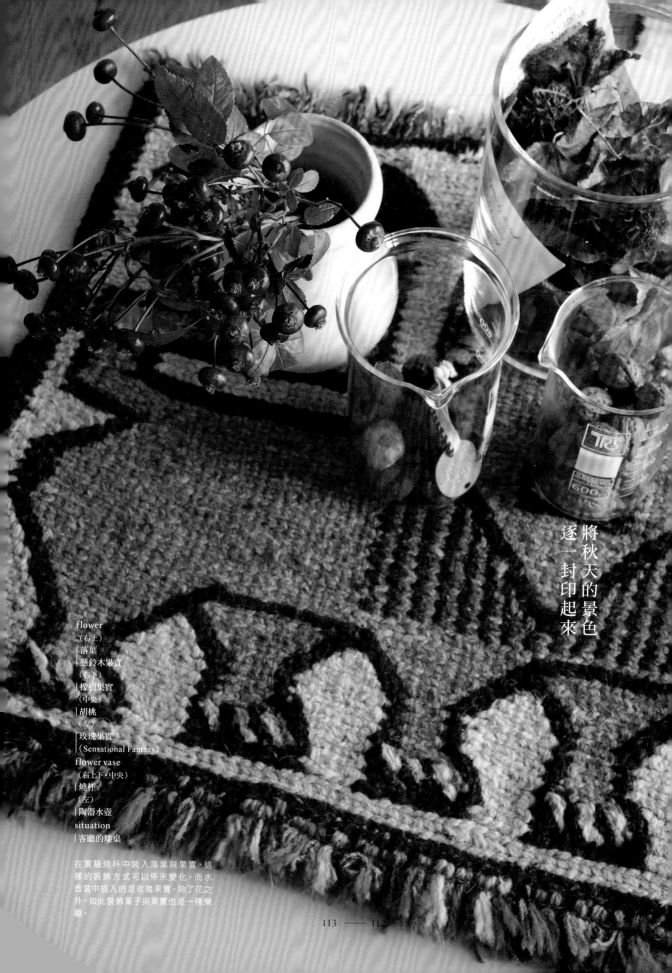

將秋天的景色
逐一封印起來

flower
（右上）
｜落葉
｜懸鈴木果實
（右下）
｜橡樹果實
（中央）
｜胡桃
（左）
｜玫瑰果實
（Sensational Fantasy）
flower vase
（右上下・中央）
｜燒杯
（左）
｜陶器水壺
situation
｜客廳的矮桌

在實驗燒杯中裝入落葉與果實，這
樣的裝飾方式可以帶來變化。而水
壺當中插入的是玫瑰果實。除了花之
外，如此裝飾葉子與果實也是一種樂
趣。

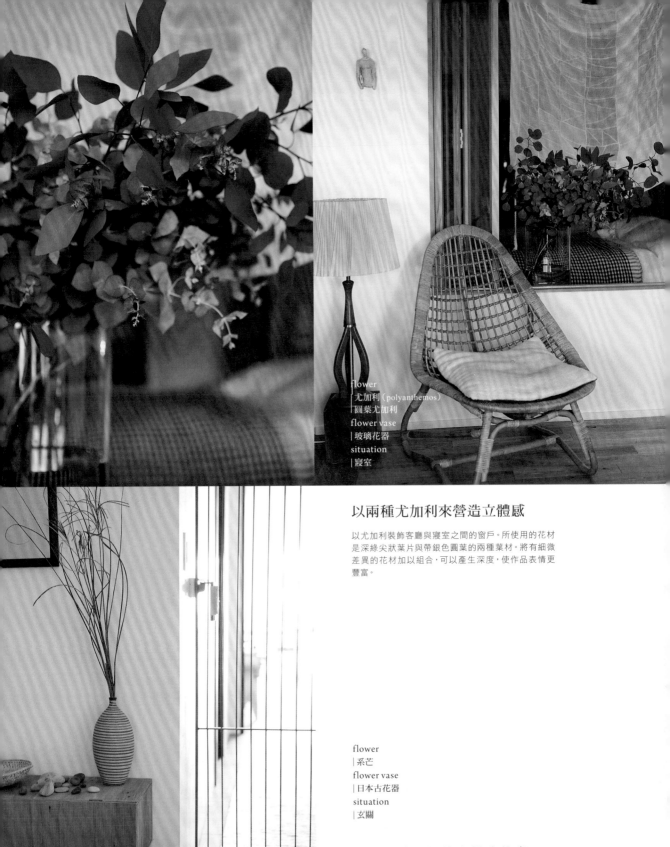

flower
|尤加利（polyanthemos）
|圓葉尤加利
flower vase
|玻璃花器
situation
|寢室

以兩種尤加利來營造立體感

以尤加利裝飾客廳與寢室之間的窗戶。所使用的花材
是深綠尖狀葉片與帶銀色圓葉的兩種花材。將有細微
差異的花材加以組合，可以產生深度，使作品表情更
豐富。

flower
|系芒
flower vase
|日本古花器
situation
|玄關

以枯淡感的芒草來營造秋意

使用讓人聯想到秋天草原的花器，而為了重疊秋天景
色，挑選了因為逐漸枯萎而輕輕捲起的芒草。石井家
因為有貓，不能在房間中使用過高的花材，因此在有
柵欄間隔出來的玄關中插花。

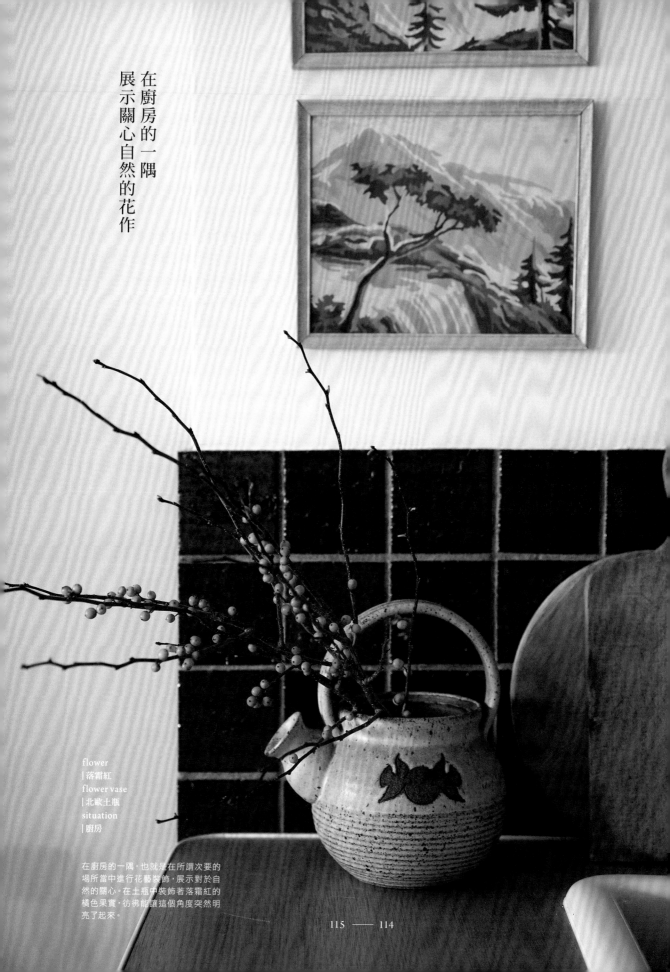

在廚房的一隅
展示關心自然的花作

flower
|落霜紅
flower vase
|北歐土瓶
situation
|廚房

在廚房的一隅，也就是在所謂次要的
場所當中進行花藝裝飾，展示對於自
然的關心。在土瓶中裝飾著落霜紅的
橘色果實，彷彿能讓這個角度突然明
亮了起來。

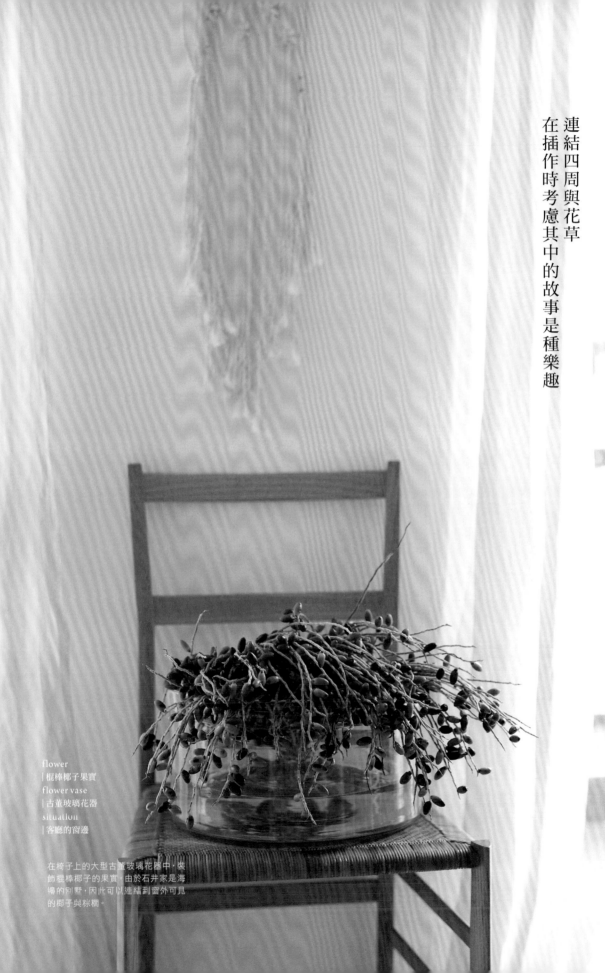

連結四周與花草
在插作時考慮其中的故事是種樂趣

flower
｜棍棒椰子果實
flower vase
｜古董玻璃花器
situation
｜客廳的窗邊

在椅子上的大型古董玻璃花器中，裝
飾棍棒椰子的果實。由於石井家是海
揚的別墅，因此可以連結到窗外可見
的椰子與棕櫚。

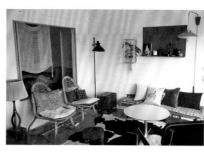

作為居家風格設計師的石井，至今已經親手改造過了無數的中古物件，並用以裝飾充滿自我風格的生活空間。在其負責的網路雜誌《Love customizer》中，進行「在生活中引入DIY，就和料理與裁縫一樣」這樣的提案。

因為聽說石井搬家之後，以手作方式營造了美好的住所，因此趕緊來拜訪。

「以前在雜誌中看見您的住宅時，就能看見到處藏有令人驚訝的技巧，因此特別期待這次的拜訪。」

曾經在紡織業工作，之後因為想從事室內設計的工作，因此在傢俱製造商CASSINA IXC工作10年之後，以居家風格設計師的身分開始獨立作業，這樣的石井「喜歡」的範圍很寬廣！從現代感的傢俱、民藝器具到古董市集的古用具都喜歡。將各種器物加以組合，就能夠營造出充滿自我風格的空間，這種搭配真是名不虛傳。

新居是在古老美好的昭和時代所建的現代感中古公寓。

「以前住的雙層公寓，以老素材鋪在地板上來活用年代感，不過在此為了要配合時尚優雅的建築氣氛，稍微要表現得時尚一點，因此選擇了石磚。」石井如此說。

「喜歡怎樣的花呢？」平井一這麼問，石井就立刻回答「雞冠花！」

「我很驚訝聽到這個意外的答案，也對於要如何去插作感到十分興奮。能夠立刻回答出喜歡的花材真的很棒，況且還是雞冠花，真是太有個性了！」

沿著花器的邊緣來插入一圈紅色、橘色與黃色等鮮豔色調的雞冠花，因為中央有個圓形空洞，因此稱之為「甜甜圈插法」。由於有著天鵝絨的獨特質感，很能夠引人目光，即使是在充滿特殊器物的空間中，其存在感也足以匹敵。

在裝飾架上使用紫絨鼠尾草，而在矮櫃上則使用紅色的玫瑰果實。

「這次的裝飾方式，與其說是融入空間，不如說是刻意突顯。為了要讓人留下印象，採用了刻意突顯花作的裝飾方式。」

因為平井也會去石井進行布置的工作現場插花，雙方都非常理解彼此的工作內容，也因此石井營造的空間與平井的花藝才能產生良好的化學反應，完成了成熟感的花藝裝飾。

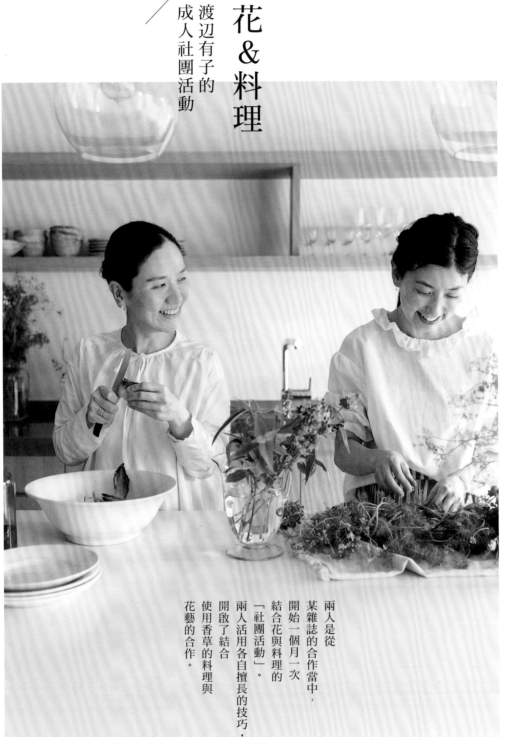

花&料理

渡辺有子的
成人社團活動

兩人是從
某雜誌的合作當中，
開始一個月一次
結合花與料理的
「社團活動」。
兩人活用各自擅長的技巧，
開啟了結合
使用香草的料理與
花藝的合作。

平井 有子，這個芫荽的白花，很可愛吧？

渡辺 那就當作沙拉的配料吧！

平井 結合「欣賞」與「品嚐」花草這兩種切入點，來得到加倍的樂趣，就是這個「社團活動」的目的吧！

渡辺 是啊是啊！開始的契機是因為某個雜誌的企劃，所以我問了平井的意願，當時的企劃叫作『以植物為主題的手作物』……我當時想，平井應該會有些有趣的想法吧！

平井 試著作了之後，發現比想像中還有趣。比方說，如果是使用香草的料理，從開始準備的時候，就覺得這種情境十分可愛，讓人很興奮。稍微改變一下觀點，就會有許多新發現。

渡辺 在料理或甜點當中使用香草時，在不同時間點加入，會有不同的味道。有時會希望以香草來提味，有時則會希望香草盡量形成湯汁。處理上也包含細切、使香氣入味或以火加工等。這次是在完成時將香草灑落在盤子上，讓視覺上更加有趣味。

平井 原來如此！以不同的方式處理真的會變得很不一樣。

渡辺 對呀！我覺得香草不光是可愛，事實上是非常有包容力的素材。擺盤時要如何表現色調與香氣等，光是思考這點就很有趣。再加上平井的花藝，會給料理增加和諧感與厚度，是件很棒的事。

平井 對我來說，一直以來都是以花來裝飾並觀賞。但透過這次的社團活動，從有子身上學到將花當作食材融入料理中，進而享受「品嚐」的樂趣。一朵花的「美麗」可以變成「美味」……感覺在與花為伍的生活中，好像又多了一層深度。

渡辺有子（Watanabe Yuko）料理家
活用各種素材，溫柔簡單地處理料理的方式很受歡迎。在經營「FOOD FOR THOUGHT」廚藝教室的同時，於二〇一七年東京上原，開設了販賣自己精選的器物與原創圍裙的店家。http://520fft.tumblr.com/

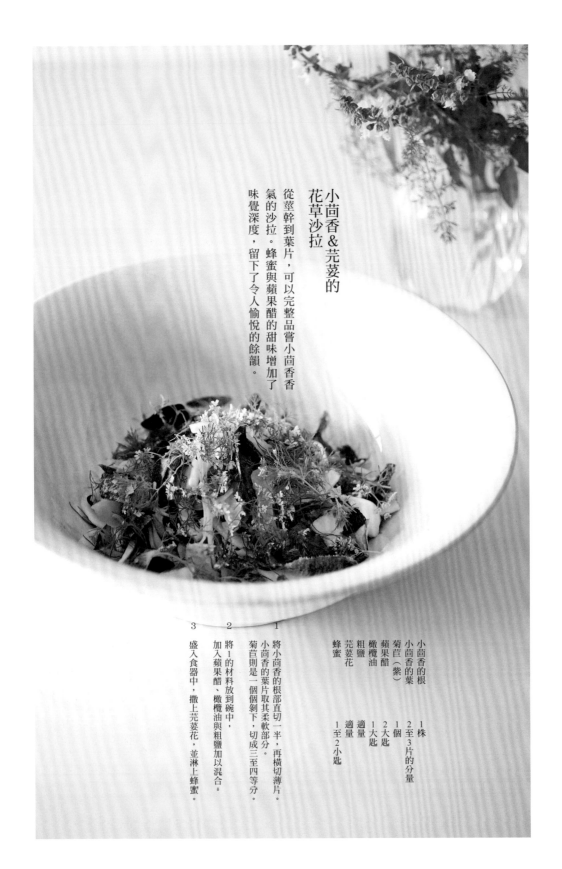

小茴香&芫荽的
花草沙拉

從莖幹到葉片，可以完整品嘗小茴香香氣的沙拉。蜂蜜與蘋果醋的甜味增加了味覺深度，留下了令人愉悅的餘韻。

小茴香的根 ⋯⋯⋯⋯⋯⋯ 1株
小茴香的葉 ⋯⋯⋯⋯⋯ 2至3片的分量
菊苣（紫）⋯⋯⋯⋯⋯⋯ 1個
蘋果醋 ⋯⋯⋯⋯⋯⋯⋯ 2大匙
橄欖油 ⋯⋯⋯⋯⋯⋯⋯ 1大匙
粗鹽 ⋯⋯⋯⋯⋯⋯⋯⋯ 適量
芫荽花 ⋯⋯⋯⋯⋯⋯⋯ 適量
蜂蜜 ⋯⋯⋯⋯⋯⋯⋯⋯ 1至2小匙

1 將小茴香的根部直切一半，再橫切薄片。小茴香的葉片取其柔軟部分。菊苣則是一個個剝下，切成三至四等分。

2 將1的材料放到碗中，加入蘋果醋、橄欖油與粗鹽加以混合。

3 盛入食器中，撒上芫荽花，並淋上蜂蜜。

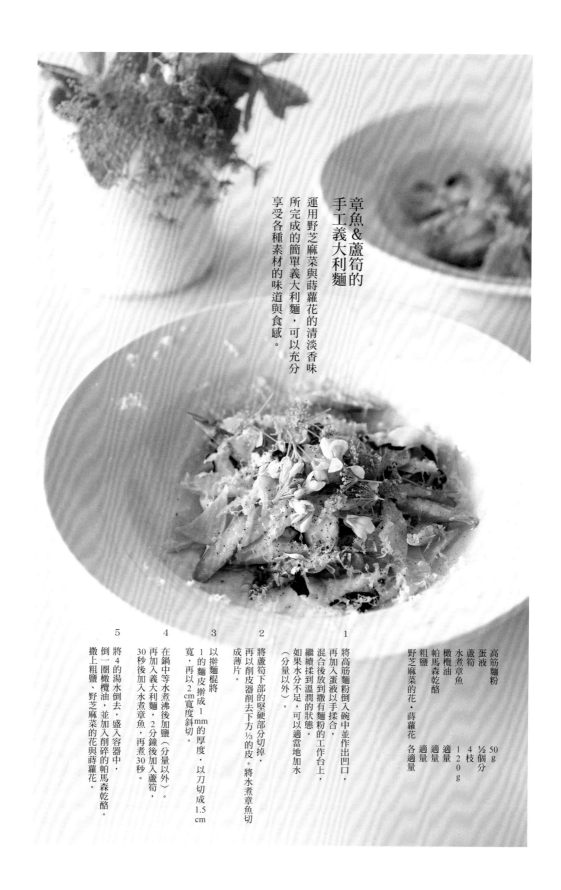

章魚＆蘆筍的
手工義大利麵

運用野芝麻菜與蒔蘿花的清淡香味
所完成的簡單義大利麵，可以充分
享受各種素材的味道與食感。

高筋麵粉　　　　　　　　50g
蛋液　　　　　　　　　　½個分
蘆筍　　　　　　　　　　4枝
水煮章魚　　　　　　　　120g
橄欖油　　　　　　　　　適量
帕馬森乾酪　　　　　　　適量
粗鹽　　　　　　　　　　適量
野芝麻菜的花・蒔蘿花　各適量

1　將高筋麵粉倒入碗中並作出凹口，
　　再加入蛋液以手揉合，
　　混合後放到撒有麵粉的工作台上，
　　繼續揉到溫潤的狀態。
　　如果水分不足，可以適當地加水
　　（分量以外）。

2　將蘆筍下部的堅硬部分切掉，
　　再以削皮器削去下方⅓的皮。將水煮章魚切
　　成薄片。

3　以擀麵棍將
　　1的麵皮擀成1mm的厚度，以刀切成1.5cm
　　寬，再以2cm寬度斜切。

4　在鍋中等水煮沸後加鹽（分量以外）。
　　再加入義大利麵，2分鐘後加入蘆筍，
　　30秒後加入水煮章魚，再煮30秒。

5　將4的湯水倒去，盛入容器中，
　　倒一圈橄欖油，並加入削碎的帕馬森乾酪。
　　撒上粗鹽、野芝麻菜的花與蒔蘿花。

參與本書的生活家們

No 4

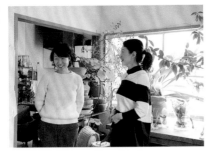

冷水希三子
餐飲搭配師

工作內容主要是關於餐飲的搭配、風格設計與食譜製作。組合了各種季節味道的料理，引導出能以各種感官去品味的樂趣。著有《湯與麵包》（Graphic社）等多本書籍。http://kimiko-hiyamizu.com/
http://kimiko-hiyamizu.com/

No 1

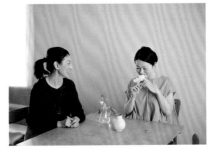

伊藤まさこ
生活風格設計師

專長為料理與雜貨提案的生活風格設計師，除了活躍於雜誌與書籍上，也正在書寫關於旅行、雜貨、喜愛的書籍及服裝的書籍。著有《與那個人一起度過美味的時光》（朝日新聞出版）、《便當探訪記》（Magazine House）等多本書籍。

No 5

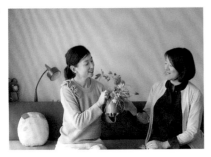

おさだゆかり
SPOONFUL負責人

在從事雜貨店採購後獨立創業。以SPOONFUL的名義營運網路商店與預約制實體店面，此外在日本全國也舉行各種活動。著有《北歐雜貨手帖》（Anonima Studio）等。http://www.spoon-ful.jp/

No 2

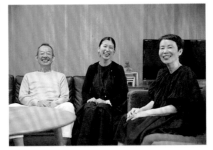

引田ターセン・かおり
Gallery fève・Dans Dix ans負責人

在東京吉祥寺經營Gallery fève與麵包店Dans Dix ans的ターセン（左）與かおり（右）。針對每天如何快樂過生活、享受美食進行提案。近作有《兩人的家屋》（KADOKAWA）。http://www.hikita.feve.com/

No 6

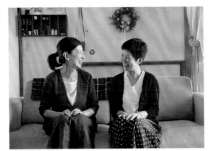

後藤由紀子
hal店主

位於靜岡沼津的hal的店主，與庭院師丈夫及兩位上大學的兒女生活在靜岡。以家庭優先的生活風格，使她聚集人氣，擁有眾多讀者。近著為《家人的舒適生活》（Asa出版）。http://hal2003.net/

No 3

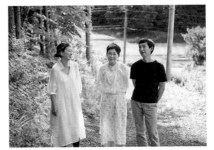

郡司庸久・慶子
陶藝家

庸久（右）的生長過程中，父母就是以燒陶為家業，經歷栃木縣窯業指導所的工作之後獨立。慶子（中央）則是在美術大學學習油畫，在栃木益子的starnet工作之後，開始學習作陶。現在夫妻倆人一起創作作品。

No
10

小堀紀代美
LIKE LIKE KITCHEN負責人

料理家。老家經營大型洋菓子店,從小就喜愛料理。在東京富谷的咖啡店LIKE LIKE KITCHEN工作後,現在負責料理與糕點烘焙教室。日常照片與各種資訊,請參考Instagram(@likelikekitchen)。

No
11

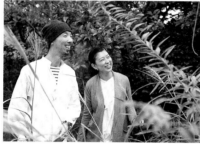

オガワジュンイチ
治療師 草藥師

在外燴店Nomimonoya工作之後,2011年成立山中的scholē。現在,從整體性觀點,來針對生活、健康與料理進行提案,同時也企劃各種工作坊。http://junichiogawa.com/

No
12

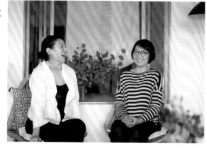

石井佳苗
居家風格設計師

在室內裝潢公司工作後,成為居家風格設計師。為提倡女性也能夠DIY的Love customizer的負責人。近著有《DIY×Self-Renovation的居家裝潢Love Customizer2》(X-Knowledge)。http://lovecustomizer.com/

No
7

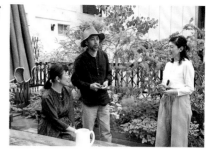

黑田益朗　黑田トモコ
平面設計師　alice daisy rose負責人

丈夫益朗(中央)為平面設計師,也負責YAECA HOME STORE的植栽。妻子トモコ則是展示空間與網路商店alice daisy rose的負責人。http://alicedaisyrose.com/http://alicedaisyrose.com/

No
8

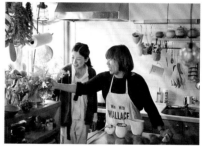

福田春美
品牌總監

先在紡織公司從事採購、新聞與主管工作,2006年前往法國,2010年歸國。現在從事居家保養品牌a day、北方生活風格WEB SHOP to the north及生活風格商店Carte Largo的總監工作。

No
9

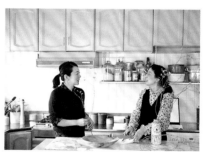

野村友里
餐飲總監

餐飲創意團隊eatrip負責人。受到開設料理教室的母親影響,也踏上料理之路。餐飲外燴、料理教室、雜誌連載、廣播節目等,以各種活動形式活躍中。http://www.babajiji.com/ http://www.babajiji.com/

花材照顧&處理

為了享受插花樂趣，必須用心理解花藝工具的使用方法，以下介紹我所使用的用具，及能確保花草新鮮美麗的技巧與訣竅。

—— 重要的基本工具

抹布

手工藝剪刀

花剪

麻繩

噴霧器

—— 採購花材後的保存技巧

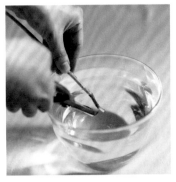

水中剪切

在寬口容器中裝水，在水中斜剪莖部，如此可以讓切口不接觸到空氣就直接吸水。讓花材放在水中約30分鐘，使其休息。

噴霧

在浸水或浸熱水時，以報紙包住花材前，先在葉片與莖幹部分以噴霧器大量噴水保濕。此時因為花瓣碰到水會容易受傷，必須留意。

火燒

玫瑰、芍藥或繡球花等花莖堅硬，且在枝幹上開花的種類，使用火燒的方式很有效。在花莖底部使用瓦斯的火燒到炭化之後，就會提昇吸水狀況。

浸熱水

花朵如果看起來萎弱，可以使用浸熱水的方式。讓花材露出莖幹的底部，以報紙包覆，將熱水浸在莖幹下方1cm處約20秒，再放置在另一個裝滿水的容器中2小時以上。

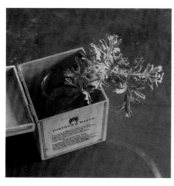

裝水容器

在無法裝水的紙箱、木箱、竹簍或籃子中，只要放入裝水容器就可以當作花器。可以是果醬空瓶、杯子等，只要是外觀上看不見的大小，選用什麼樣的容器都可以。

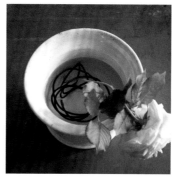
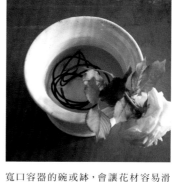

固定花材用的鐵絲

寬口容器的碗或缽，會讓花材容易滑動，此時使用盆栽用的鐵絲來固定，會比較容易插花。鐵絲可以在大賣場的園藝區找到。

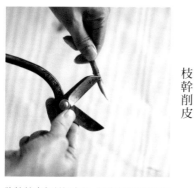

枝幹削皮

將枝幹底部斜切之後，從底部開始算3至4cm處要削皮。切出一字或十字的切口，可以讓吸水面積擴大，使花材更有精神。

清潔花器

花器是花草重要的「生存空間」，因此希望在插花前可以洗乾淨，以抹布將水氣抹去，保持清潔。花器的髒污，可能也是讓水混濁的原因之一。

處理下葉

會碰到水的葉片，必須要提前摘除。如果有葉片浸到水中，會容易產生細菌，讓莖部腐爛，也會造成水的髒污。

切口斜剪

在修剪花草莖部時，一定要斜剪。因為切面面積變大，可以吸收更多水。但球根花很容易吸水，因此直切即可。

ニ

衛矛 —— 63
忍冬 —— 40

ヌ

小山蝙蝠 —— 62

ネ

日本女貞果實 —— 86

ノ

野菊花 —— 11
野葡萄 —— 91

ハ

紫哈登伯豆 —— 40・44
鳳梨鼠尾草 —— 77・80
白木蓮 —— 84
多花素馨 —— 21・54・88
羅勒 —— 22・56
忍冬 —— 30
玫瑰 ——
20・29・58・88・89・91・92・93・98
玫瑰果實 —— 27・90・98・103・113

ヒ

稗 —— 64
射干果實 —— 107
香堇菜 —— 12・52・80
東北石松 —— 59
雪球花 —— 19・53・59・61・91
向日葵 —— 59
四照花 —— 107
紫丁香 —— 22
小葉髓菜 —— 72・96・103
海棠果 —— 26
風信子 —— 42・78
攀根 —— 73
金字塔繡球花 —— 96

フ

小木棉 —— 93
天竺葵 —— 11・12
小茴香 —— 70・80・120
藤蔓 —— 104
醉魚草 —— 70
懸鈴木果實 —— 113
黑莓 —— 62
貝母 —— 50・54
藍莓 —— 103

ヘ

熊草 —— 30
雞屎藤 —— 27・59
辣薄荷 —— 10
瓜葉葵 —— 33
春蓼 —— 36・61

ホ

女萎 —— 38・73・100
琉璃苣 —— 22

マ

山薄荷 —— 61・93
葛棗獼猴桃 —— 33

ミ

斑春蘭 —— 106
金線草 —— 27
金合歡 —— 46・59・70

ム

葡萄風信子 —— 42・50
紫狗尾草 —— 91・107
紫人參 —— 44
菲律賓鈕釦花 —— 80

ヤ

矢車菊 —— 14
夜叉橙木 —— 78
柳（紅柳）—— 46
柳葉金合歡 —— 52
藪豆 —— 33・100
山繡球花 —— 7・12・13・19・35・107
棣棠花 —— 85

ユ

尤加利 —— 30・72・93・114
雪柳 —— 51

ヨ

美洲商陸 —— 33・63・100・103

ラ

爆竹百合 —— 54
喇叭水仙 —— 51
陸蓮 —— 49・59
薰衣草 —— 22・77・89

リ

蔓生百部 —— 25・92
陽光百合 —— 19

ル

金光菊 —— 93

レ

檸檬香桃木 —— 77
芳香萬壽菊 —— 80

ロ

香葉天竺葵 —— 10・70
迷迭香 —— 10・45・77・89
外毛百脈根 —— 34
月桂葉 —— 30
沙棗 —— 92・99

ワ

野草莓 —— 80
勿忘我 —— 11
地榆 —— 91

Index
花名索引

ア

木防己 —— 100
山胡椒 —— 85
西洋蓍草 —— 51・100
木通 —— 62
薊草 —— 104
繡球花 —— 38・56・59・68・91・93・94・100
白頭翁 —— 8・13・19・54・56・78・86
青葙 —— 61・91・96
紫絨鼠尾草 —— 98・112
蔥花 —— 21・74
斗篷草 —— 59

イ

系芒 —— 33・63・107・114
矮小天仙果果實 —— 86

ウ

澳洲迷迭香 —— 10・30
齒葉溲疏 —— 96
落霜紅 —— 115
瓜膚楓 —— 27

エ

狗尾草 —— 27

オ

天鵝絨 —— 19
酢漿草 —— 72
耬斗菜 —— 73
落葉 —— 112・113
毛敗醬 —— 27
黃花龍芽草 —— 27
油橄欖 —— 46・56
芫荽花 —— 70

カ

小葉八仙花 —— 11
槲葉繡球 —— 27・72・91・94
德國洋甘菊 —— 14

キ

木莓 —— 14・37
菊花 —— 103
紅蘿蔔花 —— 74
銀圓葉尤加利 —— 114
龍芽草 —— 27

ク

白玉草 —— 58・73
聖誕玫瑰
　　封面・12・13・19・56・86
胡桃 —— 113
鐵線蓮
　　9・12・13・14・15・19・25・58・59・64・73・88・91
番紅花 —— 42
假酸漿 —— 62

ケ

雞冠花 —— 111
銀荷葉 —— 40

コ

巨蜥爪 —— 107
紅芯蘿蔔 —— 44
小蕪菁（菖蒲雪）—— 44
冠蕊木 —— 35・64
小手毬 —— 49
針葉樹（Blue Ice）—— 40・78
辛夷 —— 46
芫荽 —— 77・120

サ

櫻花（河津櫻）—— 83
山茶花 —— 106

シ

羊齒植物（Sea Star）—— 72
線柏 —— 46
肉桂羅勒 —— 10
百日草 —— 66・93・98
芍藥 —— 19・21
加拿大唐棣 —— 37・38
宿根香豌豆 —— 74
（Blue Fragrance）
春蘭 —— 44
地中海藍鐘花 —— 12・13・15
雪果 —— 98

ス

水仙 —— 12・42
松蟲草 —— 53・56
杉葉 —— 40
芒草 —— 107
雙輪瓜 —— 112
紫羅蘭 —— 78
雪花蓮 —— 42
綠薄荷 —— 22・45・61・92
煙霧樹 —— 70・72

セ

藥用鼠尾草 —— 77
野芝麻菜 —— 121

タ

蘿蔔（紅時雨）—— 44
百里香 —— 10
斑葉芒 —— 27
大理花 —— 33・34・36・61・94

チ

小葉鼠尾草 —— 10
黃荊 —— 30
鬱金香 —— 40・51・52・58・79・84・85
鬱金香種子 —— 72
水甘草 —— 11

ツ

茶花 —— 59・84
鴨跖草 —— 11
垂絲衛矛 —— 96
蔓梅擬 —— 108
紫瓣花 —— 54

テ

紫葉風箱果 —— 73・91
澳洲茶樹 —— 30
蒔蘿 —— 121
銀石蠶 —— 54・78
綠石竹 —— 98

ト

日本吊鐘花 —— 46
百香果 —— 70
土佐水木 —— 11・33
橡樹果實 —— 113
棍棒椰子果實 —— 116
紫扁豆（Ruby Moon）—— 99
火把蓮 —— 79

ナ

旱金蓮 —— 80
天竺葵 —— 22

| 花之道 | 64

為你的日常插花吧！
18組生活家的花事設計

作　　　　者／平井かずみ
譯　　　　者／陳建成
發　行　　人／詹慶和
總　編　　輯／蔡麗玲
執　行　編　輯／劉蕙寧
編　　　　輯／蔡毓玲・黃璟安・陳姿伶・李宛真・陳昕儀
執　行　美　術／周盈汝
美　術　編　輯／陳麗娜・韓欣恬
內　頁　排　版／周盈汝
出　　版　　者／噴泉文化館
發　　行　　者／悅智文化事業有限公司
郵政劃撥帳號／19452608
戶　　　　名／悅智文化事業有限公司
地　　　　址／新北市板橋區板新路 206 號 3 樓
電　　　　話／(02)8952-4078
傳　　　　真／(02)8952-4084
網　　　　址／www.elegantbooks.com.tw
電　子　信　箱／elegant.books@msa.hinet.net

2019 年 2 月初版一刷　定價 480 元

ANATANO KURASHINI NIAUHANA by Kazumi Hirai
Copyright © Kazumi Hirai 2017
All rights reserved.
Original Japanese edition published by The Whole Earth
Publications Co.,Ltd.

Traditional Chinese translation copyright © 2019 by Elegant
Books Cultural Enterprise Co.,Ltd.
This Traditional Chinese edition published by arrangement
with The Whole Earth Publications Co.,Ltd., Tokyo,
through HonnoKizuna, Inc., Tokyo, and KEIO COLTURAL
ENTERPRISE CO., LTD.

經銷／易可數位行銷股份有限公司
地址／新北市新店區寶橋路 235 巷 6 弄 3 號 5 樓
電話／(02)8911-0825
傳真／(02)8911-0801

國家圖書館出版品預行編目資料

為你的日常插花吧！18 組生活家的花事設計 /
平井かずみ著；陳建成譯 . -- 初版 . – 新北市：
噴泉文化館出版 , 2019.2
　面；　公分 . -- (花之道；64)
ISBN978-986-96928-8-5 (平裝)

1. 花藝 2. 家庭佈置

971　　　　　　　　　　　　108001086

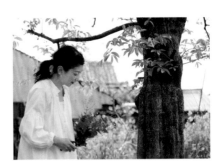

平井かずみ（Hirai Kazumi）

花藝設計師，ikanika負責人。提倡在日常生活中，
以季節花草來裝飾的「日常花」。以東京自由之丘
café ikanika為據點，進而在日本各地舉辦花藝聚
會與花圈教室。同時也擔任雜誌、廣告及活動會
場的花藝設計，並在電台節目負責固定時段，活躍
於各領域。著有《花藝裝飾，生活景色》（地球丸）、
《花束與花圈》（主婦之友社）、《花藝風格設計
書》（河出書房新社）、《手繞自然風花圈：野花・切
花・乾燥花・果實・藤蔓》（噴泉文化出版）等。

staff

花藝設計／
平井かずみ

解說／
平井かずみ（P.2至3・P.6至15・P.124至125）

攝影／
有賀 傑
（封面・P.2至3・P.6至55・P.60至87・P.94至125・P.128）
砂原 文（P.56至59）
栃木 功（nomadica）（P.88至93）

藝術指導・設計／
引田 大（H.D.O.）

採訪・文字／
一田憲子

校對／
田邉香織

編輯／
田村久美

A LIFE
W/
FLOWERS

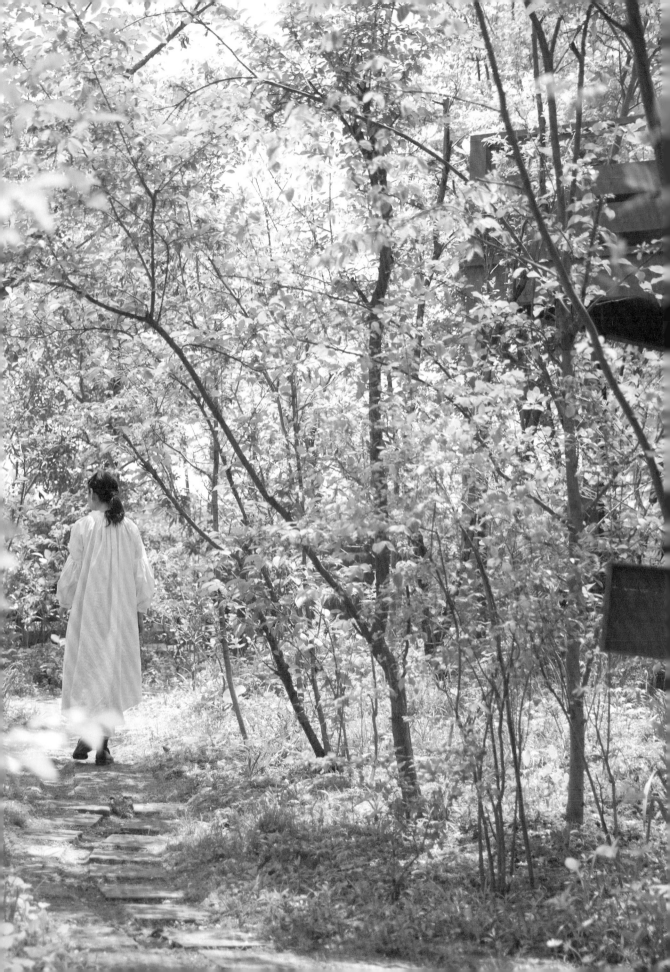

A LIFE
W/
FLOWERS